擬真摺紙 5

福井久男◎著
彭春美◎譯

超厲害！ 恐龍與古代生物 篇

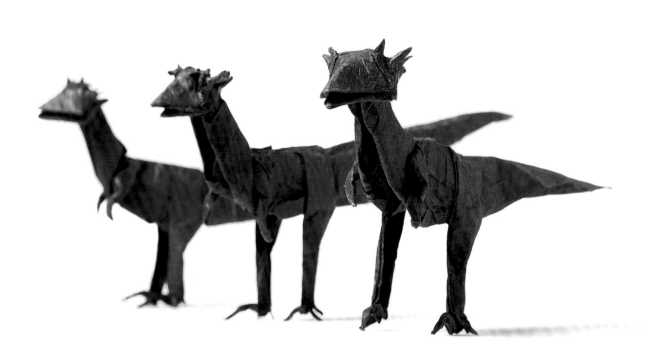

漢欣文化事業有限公司
Han Shin Cultural Enterprise Co., Ltd.

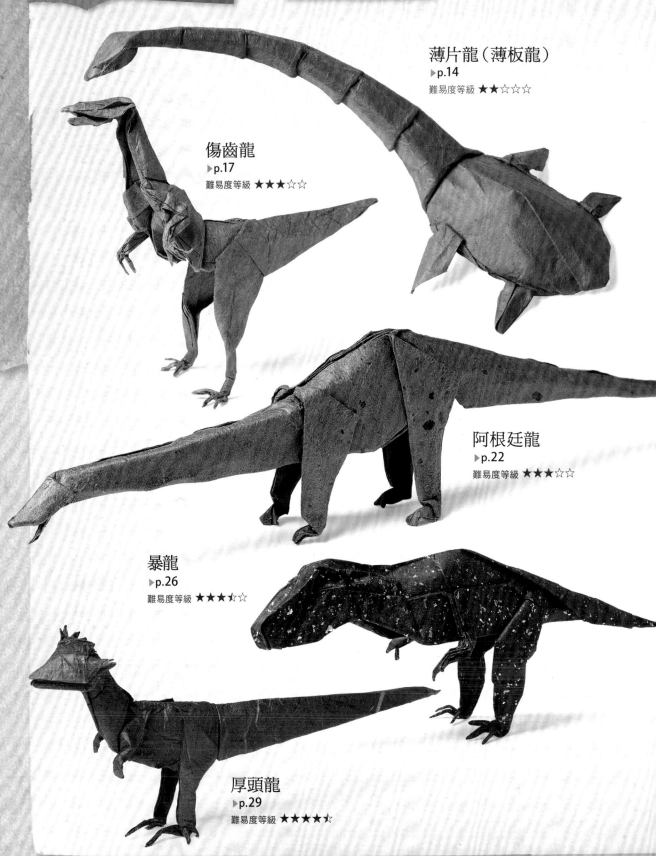

薄片龍（薄板龍）
▶p.14
難易度等級 ★★☆☆☆

傷齒龍
▶p.17
難易度等級 ★★★☆☆

阿根廷龍
▶p.22
難易度等級 ★★★☆☆

暴龍
▶p.26
難易度等級 ★★★✦☆

厚頭龍
▶p.29
難易度等級 ★★★★✦

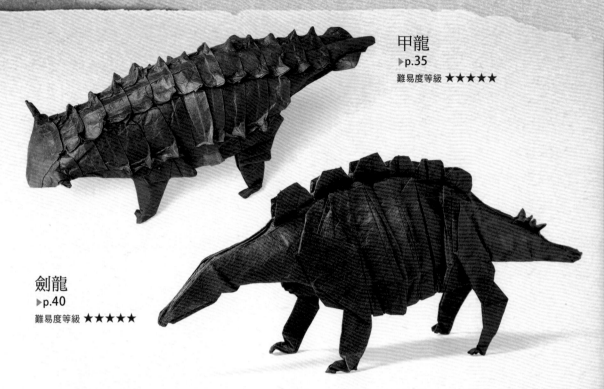

甲龍
▶p.35
難易度等級 ★★★★★

劍龍
▶p.40
難易度等級 ★★★★★

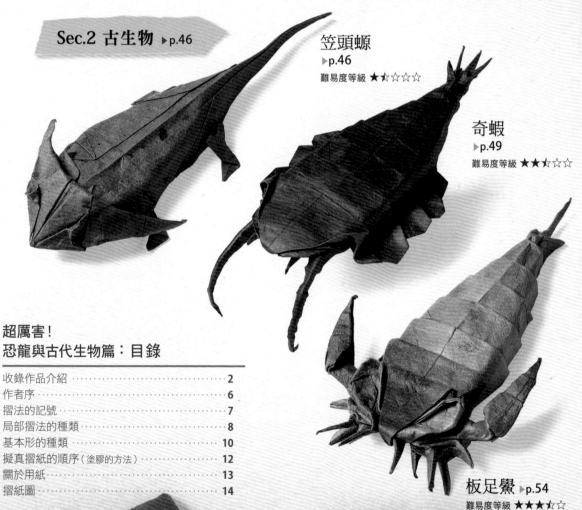

Sec.2 古生物 ▶p.46

笠頭螈
▶p.46
難易度等級 ★★☆☆☆

奇蝦
▶p.49
難易度等級 ★★☆☆☆

超厲害！
恐龍與古代生物篇：目錄

板足鱟 ▶p.54
難易度等級 ★★★☆☆

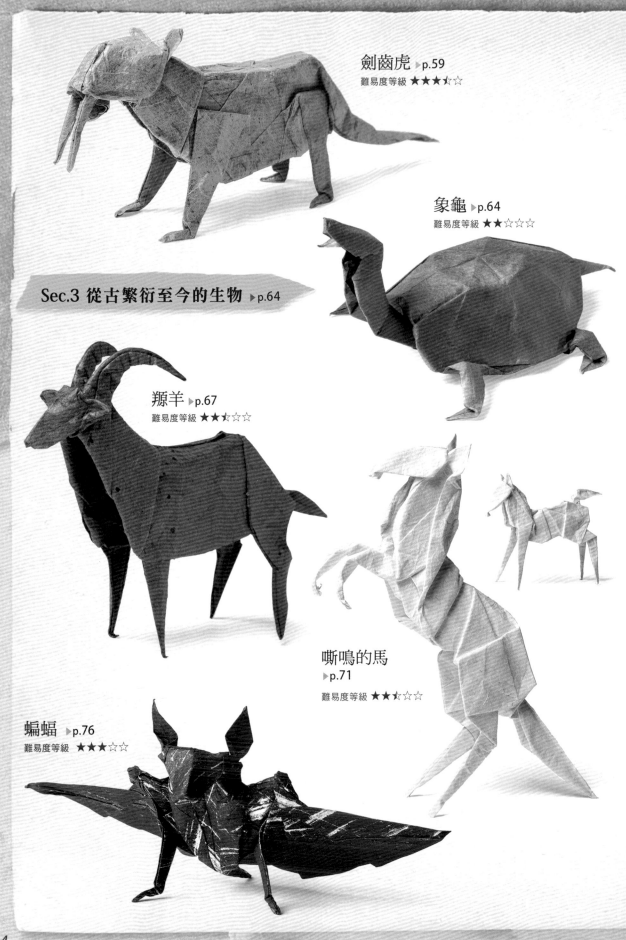

遠嚎的狼 ▶p.80
難易度等級 ★★★☆☆

雙髻鯊 ▶p.85
難易度等級 ★★★☆☆

鬥牛 ▶p.90
難易度等級 ★★★★☆

吐舌變色龍 ▶p.96
難易度等級 ★★★★☆

疣豬 ▶p.101
難易度等級 ★★★★☆

竹節蟲 ▶p.107
難易度等級 ★★★★☆

　　「擬真摺紙」是以動物、恐龍、昆蟲等作為題材，盡可能摺出接近真實生物姿態的摺紙創作。本書為系列書籍第5冊，收錄作品以「古代生物」為主，並分為「恐龍」、「恐龍以外的古生物」、「與遠古時期生物有關的現存生物」三部分。

　　雖然每一件作品乍看之下似乎都很困難，其實各作品都有「基礎摺法（※）」的階段，只要先學會摺這個部分，就可以逐步發展為逼真又複雜的形狀。即使有些基礎摺法本身較為費工，不過並沒有困難到難以理解的程度，只要多挑戰幾次，相信從小孩到年長者，應該都能摺得出來吧！

　　此外，針對難以理解的部分，除了加入許多摺法的照片解說，也有摺疊前的狀態及過程圖。當然，一邊看著摺紙圖解一邊摺紙，絕對不是件容易的事，不過感到困惑的時候，先試著看下一個步驟圖，也經常能得到啟發，因此不妨養成經常觀看下一張摺紙圖的習慣——仔細看摺紙圖很重要，而閱讀附帶的註解則可以減少錯誤。還有，只要完成基礎摺法，之後的部分就未必一定要忠實於摺紙步驟圖來摺紙了。例如，摺動物的時候，頭部或腳的形狀、尾巴形狀等都可以做出變化，若能完成摺紙人自己滿意的獨特作品，那就更好了。

　　完成品呈現立體感且曲線部分多，可以說是「擬真摺紙」的特徵。因此，最後一張摺紙圖和完成品之間的「調整形狀、完美成形」，通常需要花費較多時間，有時甚至需耗費數日，才能漸漸調整出它該有的形狀；只是這個部分著實難以在紙上表現出來，希望讀者能參考書中完成作品的照片來進行調整。

　　最後，為了長時間維持逼真又立體的形狀，還必須進行「塗膠」作業。關於塗膠的方法，本書中有完整的圖文解說（p.12），中級程度以上的讀者一定要挑戰看看。

　　儘管如此，要對初次完成的作品塗膠，或許還是需要點勇氣吧！建議讀者可先試著不塗膠地摺到最後。此外，各作品中都有標示開始塗膠的基準——從「開始塗膠」處將摺紙打開、還原，再針對必要的部分進行塗膠。不喜歡將摺紙打開、還原的人，亦可找出「開始塗膠」圖中可以塗膠的部分並進行塗膠，然後一個步驟一個步驟地塗膠，或是進行幾個步驟後再塗膠。如果是在完成品的階段以腳或頭等為主進行塗膠，同樣可以成為完成度極高的作品。

　　摺紙作品若不想塗膠，就不一定要使用和紙了，使用市售的「摺紙色紙」或許更好用。當然，這也是依作品而異，但還是希望能盡量選擇較薄的紙。

　　那麼，接下來就請盡情享受擬真摺紙的逸趣吧！

2020 年 12 月

福井 久男

Memo

（※）**基礎摺法**……在擬真摺紙中，每個作品都有「基礎摺法」的階段，這也是「依照摺紙步驟圖來摺紙，任何人都會摺出相同形狀」的階段。只要確實完成「基礎摺法」，在接下來的步驟中，摺紙人可以依照自己的想法，在摺紙的位置或角度上做點小改變，那麼完成作品的形狀就會呈現微妙的差異，而這也是擬真摺紙的魅力所在。

摺法的記號

谷摺線（谷線）

摺線在紙張內側，也稱為谷線。本書中會以「谷線」來標示。

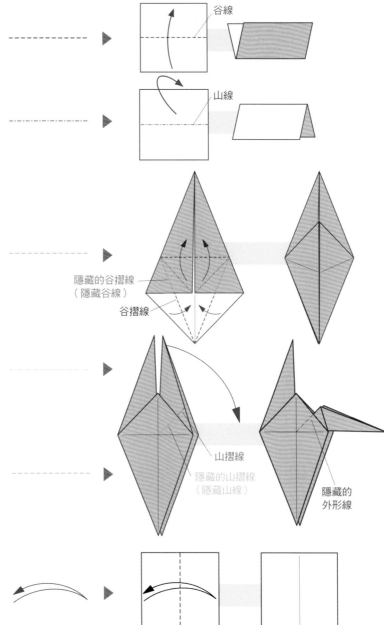

山摺線（山線）

摺線在紙張外側，也稱為山線。如果把紙張翻面，也可以當作谷摺線來摺。本書中會以「山線」來標示。

隱藏的谷摺線（隱藏谷線）

隱藏在紙張下的谷摺線又稱隱藏谷線，會以較細的谷摺線呈現。本書中則以「隱藏谷線」來標示。

隱藏的山摺線（隱藏山線）

隱藏在紙張下的山摺線又稱隱藏山線，會以較細的山摺線呈現。本書中則以「隱藏山線」來標示。

隱藏的外形線

必要時會標示出隱藏在紙張下的已摺輪廓線（外形線）。

壓出摺線（摺痕）

摺好後再打開紙張、恢復原狀，以便壓出摺線（摺痕）。

打開壓平

從 ⛛ 處打開、壓平。

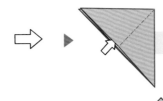
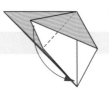
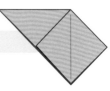

把紙拉出

把紙拉長

均等地摺

翻到背面

放大圖示

局部摺法的種類

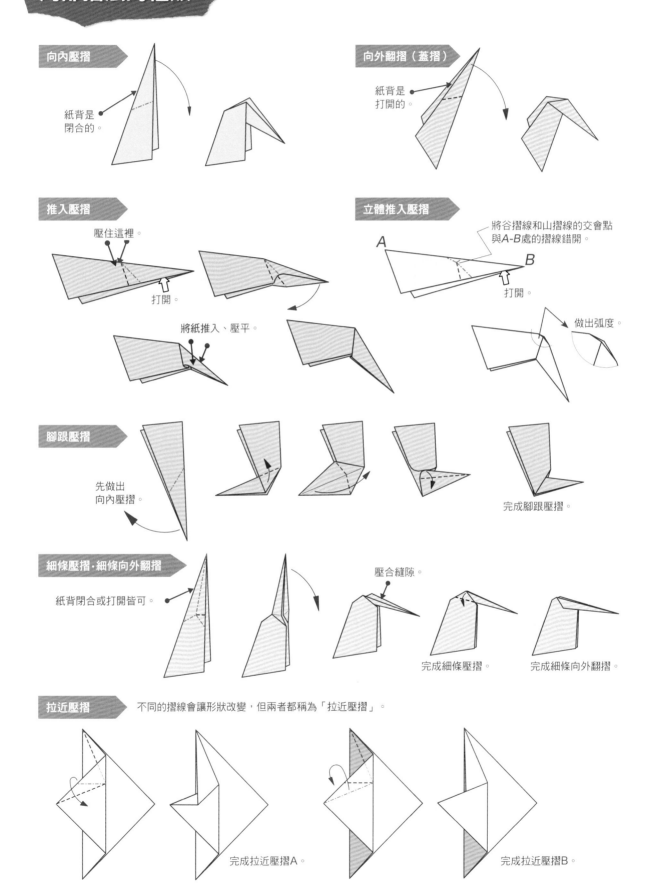

向內壓摺

紙背是
閉合的。

向外翻摺（蓋摺）

紙背是
打開的。

推入壓摺

壓住這裡。

打開。

將紙推入、壓平。

立體推入壓摺

將谷摺線和山摺線的交會點
與 A-B 處的摺線錯開。

A

B

打開。

做出弧度。

腳跟壓摺

先做出
向內壓摺。

完成腳跟壓摺。

細條壓摺・細條向外翻摺

紙背閉合或打開皆可。

壓合縫隙。

完成細條壓摺。

完成細條向外翻摺。

拉近壓摺

不同的摺線會讓形狀改變，但兩者都稱為「拉近壓摺」。

完成拉近壓摺A。

完成拉近壓摺B。

沉摺

以青蛙的基本形步驟❹為例。（p.10）

從青蛙的基本形的
步驟❹開始，壓出
摺痕後打開。

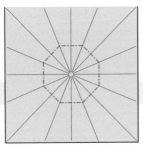

將壓出的
所有摺痕
當作山摺線。

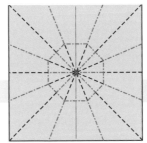

依序拉起中間部分的
八角形線向內壓摺，
再摺回。

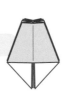

沉摺完成。

※本書中，
沉摺會以
這樣的記
號標示。

捏摺

完成捏摺。

階梯摺

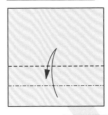

先做谷摺，
再做山摺。

完成階梯摺。

摺疊順序

如果摺線處標
有號碼，
請依照號碼
順序來摺。

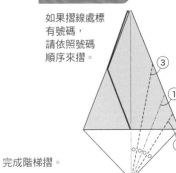

翻面壓摺

依照谷摺線壓出摺痕。

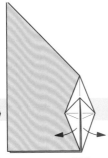

打開。

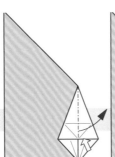

再打開。

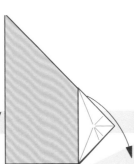

翻開。

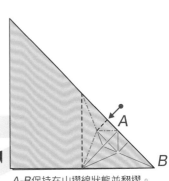

A-B保持在山摺線狀態並翻摺。
可以壓住 ↗ 處再進行摺疊。

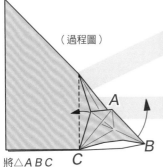

（過程圖）

將△ABC
倒向右側。

完成翻面壓摺。

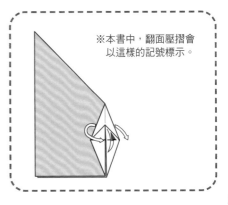

※本書中，翻面壓摺會
以這樣的記號標示。

基本形的種類

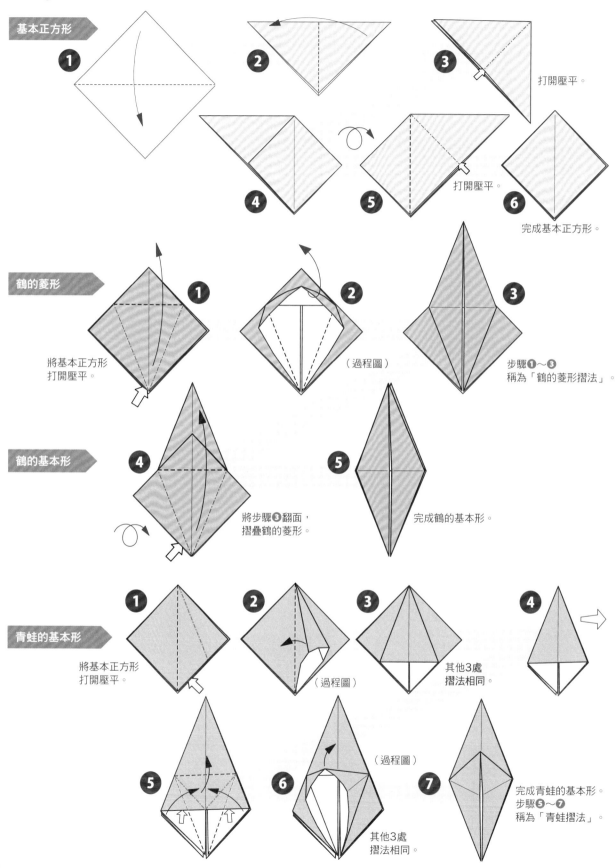

基本正方形

① ② ③ 打開壓平。

④ ⑤ 打開壓平。 ⑥ 完成基本正方形。

鶴的菱形

① 將基本正方形打開壓平。 ② （過程圖） ③ 步驟①～③稱為「鶴的菱形摺法」。

鶴的基本形

④ 將步驟③翻面，摺疊鶴的菱形。 ⑤ 完成鶴的基本形。

青蛙的基本形

① 將基本正方形打開壓平。 ② （過程圖） ③ 其他3處摺法相同。 ④

⑤ ⑥ （過程圖）其他3處摺法相同。 ⑦ 完成青蛙的基本形。步驟⑤～⑦稱為「青蛙摺法」。

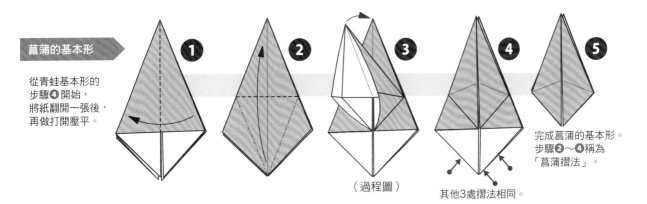

從青蛙基本形的
步驟❹開始，
將紙翻開一張後，
再做打開壓平。

（過程圖）

其他3處摺法相同。

完成菖蒲的基本形。
步驟❷～❹稱為
「菖蒲摺法」。

16等分的蛇腹摺

垂直立在紙面上。

另一邊（ ↓ ）摺法
同步驟❶～❿。

改變
方向。

這個方向同樣
進行步驟
❶～❿。

完成16等分的
蛇腹摺。

擬真摺紙的順序（塗膠的方法）

關於塗膠

擬真摺紙的最大特徵，就是會有「塗膠」的作業。如果無法確實掌握摺紙的程序，想要正確進行塗膠就會有難度，不過塗膠可以讓完成後的形狀更加逼真、美麗而且容易整理，也會增加作品的強度和耐久性，所以中級以上的人一定要試試看。

塗膠的時間點，是在完成「基礎摺法」或是基礎摺法前後幾個步驟時進行（本書會在步驟圖中標示「開始塗膠」，請參考），並在摺紙背面必要的地方塗上膠水（如右圖所示）。基礎摺法完成後，每進行一個步驟就要進行塗膠，且表面的隙縫等也要盡可能塗抹膠水。特別要注意的是，如果基礎摺法完成後還要做沉摺或是壓平，就必須等到這些動作完成後才能開始塗膠，或是先留下這些部分不塗，只在其他部分塗膠。

不須塗膠的部分不小心塗上膠水時，可以馬上剝開讓膠水乾掉，或是將膠水擦掉。萬一膠水已經乾了，也可以用沾水的筆刷弄濕，待1～2分鐘後，就可以順利剝開了。

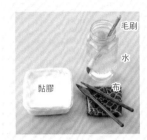

◀ 準備黏膠。使用木工用的、稀釋過的接著劑（白膠）。塗抹黏膠的毛刷，選刷頭寬度約10mm的比較容易使用。另外還要準備洗毛刷的水和擦拭的布。

毛刷
水
布
黏膠

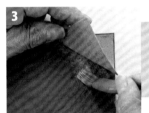

1 用紙的四角需要加上補強紙（※）時，請準備邊長約為用紙1/5大小的紙片。

2 在用紙（背面）邊角塗上少許黏膠，貼上補強紙的一角。

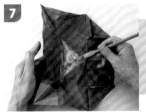

3 繼續塗膠，將補強紙完全黏貼。

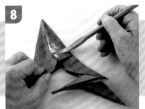

4 用紙的四邊已經貼好補強紙的樣子（此處是4張紙片）。

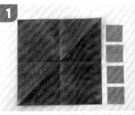

5 摺紙進行到作品標示「開始塗膠」處。這裡示範的是「嘶鳴的馬」（p.71）。

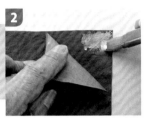

6 輕輕打開用紙，再展開。

7 一邊注意摺痕，一邊在用紙背面的必要處塗膠。

8 考慮到摺紙的工序，僅在必要處塗上黏膠。

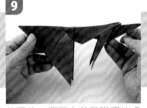

9 塗膠後，摺回之前基礎摺法處的模樣。

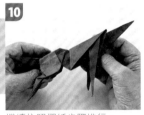

10 繼續依照摺紙步驟進行。

11 腳的縫隙等細微的部分也要盡可能塗膠。

12 摺好後，用手指按壓、做出曲面，慢慢調整成逼真的形狀。

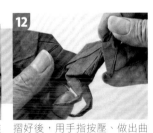

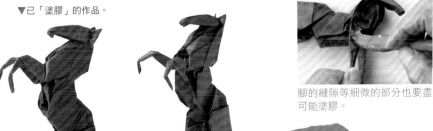

▼已「塗膠」的作品。

▲未「塗膠」的作品。

Memo

塗膠是擬真摺紙的要素，不過就算不塗膠，依然能充分體驗摺紙的樂趣。

※補強紙：為了容易辨識、瞭解，這裡使用了和用紙不同顏色的紙，其實補強紙原本應該與用紙同色。

關於用紙

用紙的種類和尺寸

　　本書中會記載摺紙作品的用紙種類和尺寸供做參考，用紙則全都使用「和紙」（如右圖）。當然，和紙也有各式各樣的種類，不過越薄的紙越容易摺。若想要更加逼真、美觀地完成「擬真摺紙」，具有適度韌性和強度的日本傳統和紙就是最佳選擇；尤其是要進行左頁中介紹的「塗膠」時，使用一般的摺紙用紙將會非常困難。由於完成的作品也會呈現出高級感，所以強力推薦使用和紙。

　　仍在入門階段但想要輕鬆體驗擬真摺紙的人，使用普通的摺紙用紙來摺當然也可以，建議盡量使用大尺寸的用紙（18cm×18cm以上）來摺會比較容易。

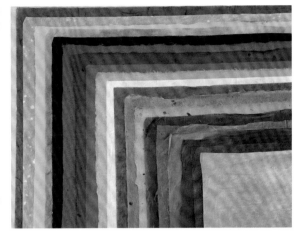

準備用紙

　　如果選用和紙作為摺紙用紙，專賣店即可買到已裁切成摺紙尺寸的用紙，不過我都是自行裁切大張和紙（約90cm×60cm）來使用。有空的時候，你也可以按以下方法先把紙全部裁好，再摺成「基本正方形」（p.10）收藏，這樣想摺的時候就可以開始摺了。

1
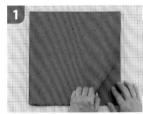
將一大張和紙摺成6等分。

裁切和紙的摺法示範

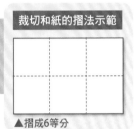
▲摺成6等分

2
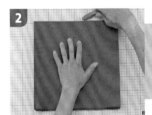
用裁紙刀依照摺痕裁切，分割成6張。

3

裁好6張紙的樣子。

4

摺成三角形。

5

再一次摺成小三角形。

6

為了做出等邊三角形，將長邊多餘、不平的紙裁掉。

7
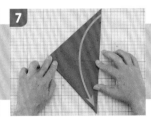
將上面的1張紙向下摺成三角形，只要邊角都對齊，裁切就算成功了。

8
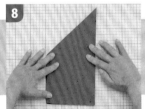
直接摺成「基本正方形」（p.10）。

9
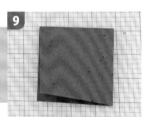
裁紙完成。因為陽光照射容易褪色，請注意選擇保存地點。

補強用紙的方法

　　擔心用紙太薄、強度不夠時，可以塗布CMC（如右圖①：carboxymethyl cellulose，羧甲基纖維素＝可在工藝材料用品店購得）後使用。CMC原本是皮革工藝用的粉劑，通常我是將20g的CMC溶在500ml的水中，然後塗抹在特別薄的和紙（薄雲龍紙、薄彩紙、機械雲龍紙、純楮和紙等）上（如右圖②），等到乾燥後再裁切，這樣就有強度足夠的摺紙可以使用了。

薄片龍（薄板龍）

❖ 難易度等級 ★★☆☆☆
❖ 用紙尺寸：22cm×22cm · 1張
❖ 用紙種類：和紙（楮紙）

一般認為，薄片龍是中生代白堊紀晚期棲息在北美的一種蛇頸龍。

雖然已出版的《擬真摺紙4 水中悠游的生物篇》中也刊載過，這次卻是將頸部摺得更長，並利用山摺線和谷摺線做出襞褶，形成弧度，因此更能顯現逼真感。當然，也可以不做襞褶而摺成筆直的頸部。

① ② ③ ④

⑤ ⑥ 尾側 ⑦ 頭側 ⑧ ⑨ （過程圖） ⑩ （過程圖）

B C

C D

A A

改變方向。

尾側

頭側

A-B對齊
A-C。

將角A放到
C-D上。

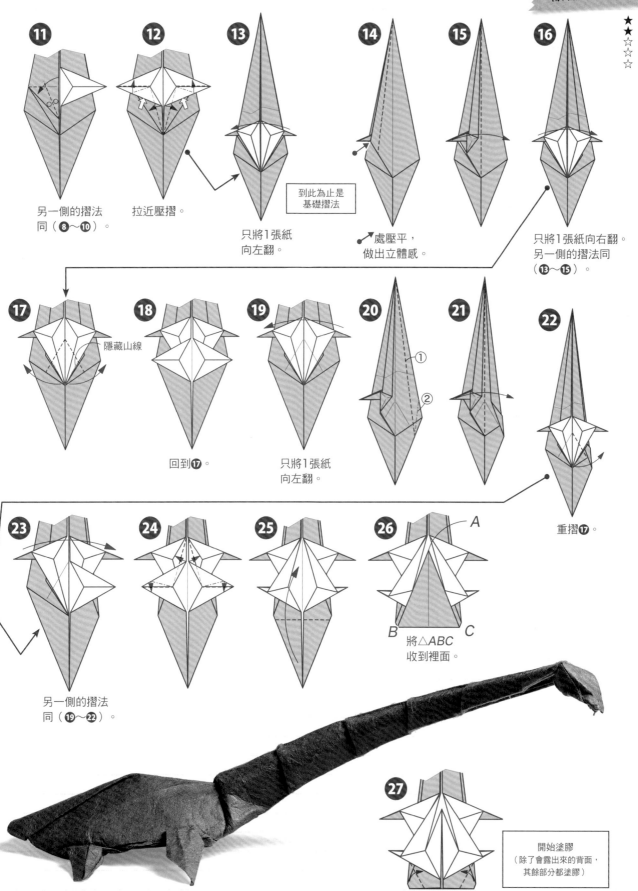

11 另一側的摺法同（**8**～**10**）。

12 拉近壓摺。

13 只將1張紙向左翻。

到此為止是基礎摺法

14 處壓平，做出立體感。

15

16 只將1張紙向右翻。另一側的摺法同（**13**～**15**）。

17 隱藏山線

18 回到**17**。

19 只將1張紙向左翻。

20 ① ②

21

22 重摺**17**。

23 另一側的摺法同（**19**～**22**）。

24

25

26 A B C 將△ABC收到裡面。

27 開始塗膠（除了會露出來的背面，其餘部分都塗膠）

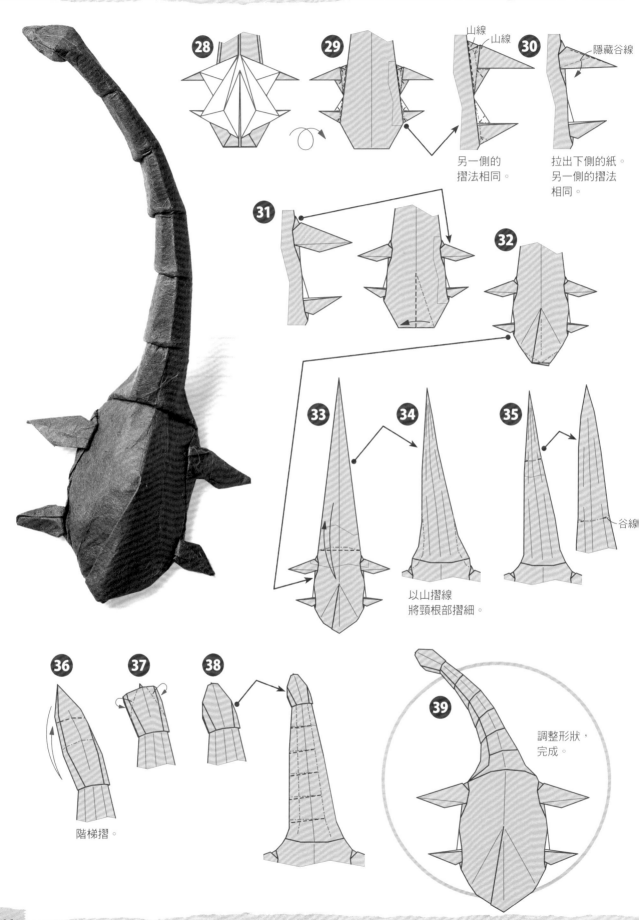

傷齒龍

+ 難易度等級 ★★★☆☆
+ 用紙尺寸：32cm×32cm · 1張
+ 用紙種類：因州雲龍紙 · 薄（塗布CMC）

　　一般認為傷齒龍是中生代白堊紀晚期棲息在北美大陸的帶羽恐龍。

　　在步驟 30 打開後腳，顯露腿根部分的內側，就可以讓後腳比前腳長。在 37～42 中將前腳的蛇腹翻面，則是這個作品的特徵。步驟 60 將頸部往上提的時候，因為用紙相當厚，須注意不要弄破了。

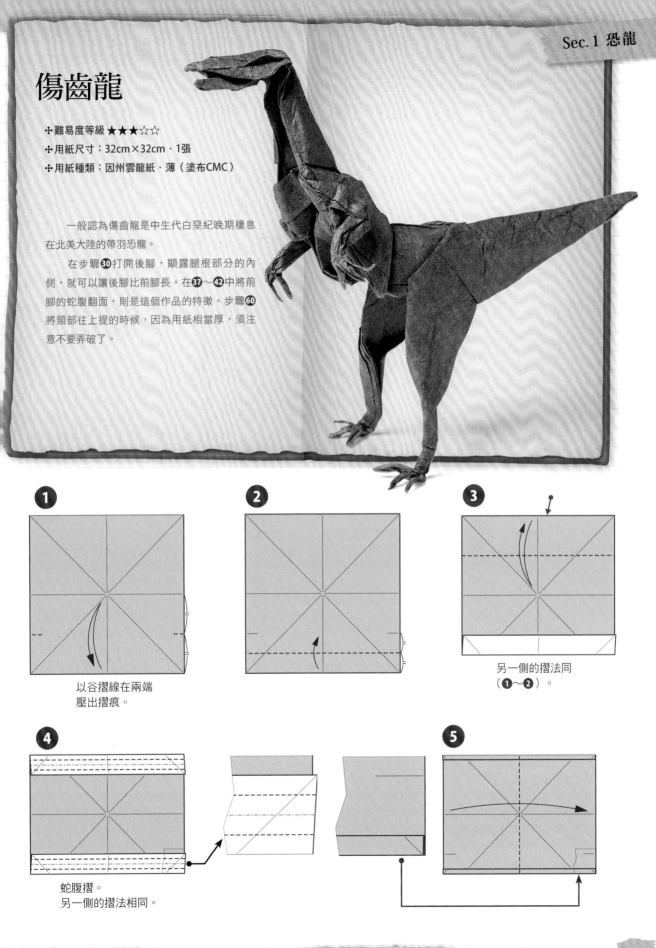

①

以谷摺線在兩端
壓出摺痕。

②

③

另一側的摺法同
（❶～❷）。

④

蛇腹摺。
另一側的摺法相同。

⑤

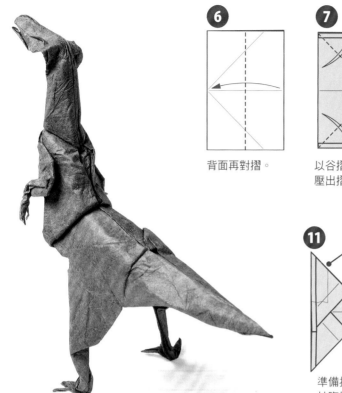

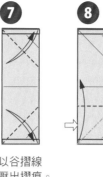

背面再對摺。

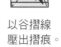

以谷摺線
壓出摺痕。

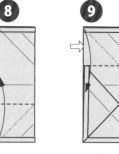

另一側也
同樣進行。

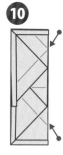

背面摺法同
（⑧～⑨）。

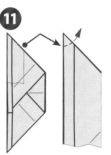

準備拉出
蛇腹摺部分。

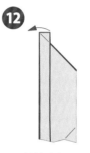

將蛇腹摺
一部分一部分
地翻過來。

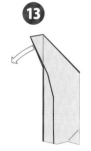

（過程圖）
拉出蛇腹摺部分。

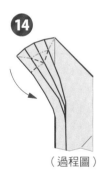

（過程圖）

另一側的摺法
同（⑪～⑭）。

背面的
摺法相同。

第1次塗膠
（除了蛇腹摺部分和○處，
背面皆塗膠。參照㉛。）

（過程圖）

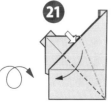

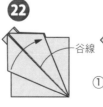

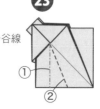

谷線

以谷摺線和
山摺線壓出摺痕。

只翻開1張。

背面的摺法
同（㉓～㉔）。
改變方向。

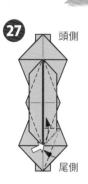

★★★
☆
☆

26

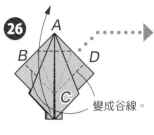

變成谷線。

◇ABCD做
「鶴的菱形摺法」（p.10）。

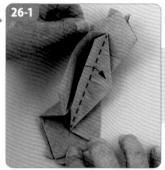

26-1

正在進行步驟❷的摺紙。

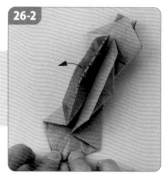

26-2

另一側的摺法相同。

27

頭側

尾側

28

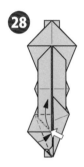

另一側的
摺法相同。

29

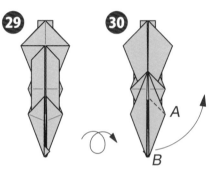

30

A

B

打開1張紙。
山摺線A-B
變成谷摺線。

31

❶的○部分

另一側的
摺法相同。

32

33

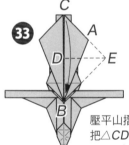

C

A

D — E

B

壓平山摺線A-B。
把△CDE往下摺後，
A-B再摺回山摺線。

34

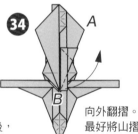

A

B

向外翻摺。
最好將山摺線A-B
壓平後再摺。

35

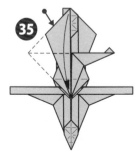

另一側的摺法
同（❸❸～❸❹）。

36

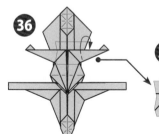

拉出蛇腹摺部分。

37

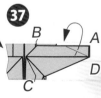

B A

C D

將蛇腹摺部分的
ABCD（3張）
翻過來。

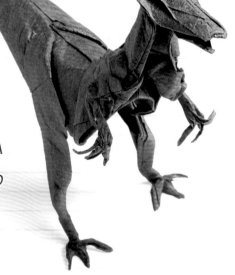

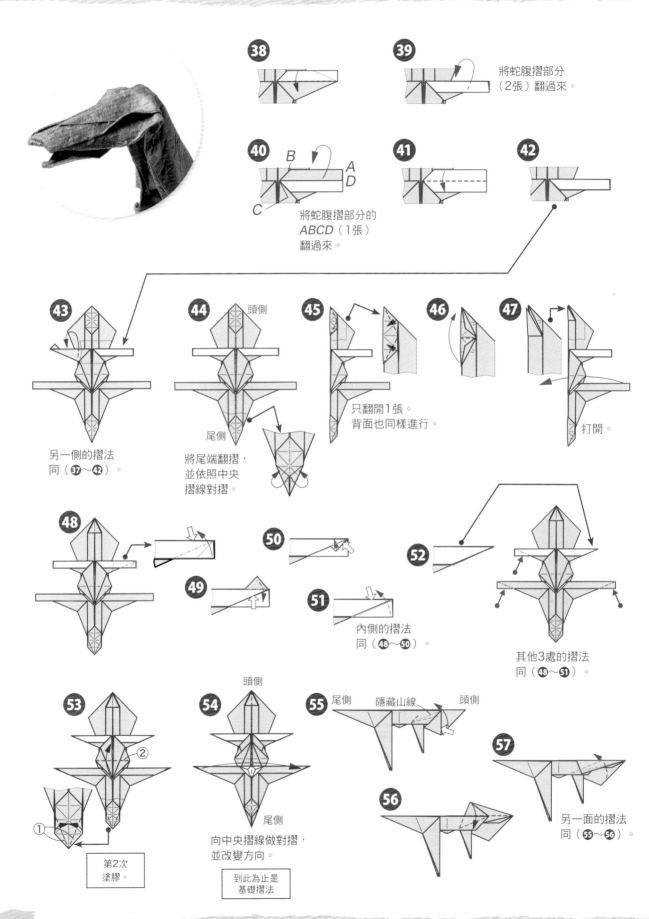

38

39 將蛇腹摺部分
（2張）翻過來。

40 B A D C
將蛇腹摺部分的
ABCD（1張）
翻過來。

41

42

43 另一側的摺法
同（37～42）。

44 頭側 尾側
將尾端翻摺，
並依照中央
摺線對摺。

45 只翻開1張。
背面也同樣進行。

46

47 打開。

48

49

50

51 內側的摺法
同（48～50）。

52 其他3處的摺法
同（49～51）。

53 ② ①
第2次
塗膠。

54 頭側 尾側
向中央摺線做對摺，
並改變方向。
到此為止是
基礎摺法

55 尾側 隱藏山線 頭側

56

57 另一面的摺法
同（55～56）。

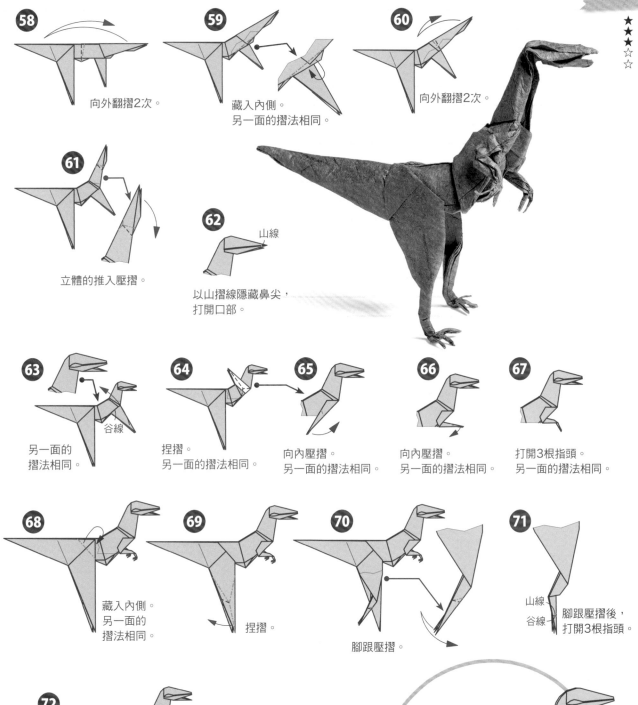

58 向外翻摺2次。

59 藏入內側。
另一面的摺法相同。

60 向外翻摺2次。

★★★
☆☆

61 立體的推入壓摺。

62 山線
以山摺線隱藏鼻尖，
打開口部。

63 另一面的
摺法相同。 谷線

64 捏摺。
另一面的摺法相同。

65 向內壓摺。
另一面的摺法相同。

66 向內壓摺。
另一面的摺法相同。

67 打開3根指頭。
另一面的摺法相同。

68 藏入內側。
另一面的
摺法相同。

69 捏摺。

70 腳跟壓摺。

71 山線
谷線
腳跟壓摺後，
打開3根指頭。

72 另一面的摺法
同（69～72）。

73 利用山摺線做出弧度，
呈現立體感。

74 調整形狀，
完成。

阿根廷龍

❖ 難易度等級 ★★★☆☆
❖ 用紙尺寸：32cm×32cm・1張
❖ 用紙種類：和紙（粕入色楮紙）

　　大型草食恐龍的阿根廷龍，擁有又長又大的頸部和長長的尾巴。曾經在中生代白堊紀的前期到晚期棲息在南美洲。

　　為了一開始時從基本正方形的頂點（中心點）做出3等分的角度，所以加入步驟❶，這樣一來，完成時頭部就會有朝下的感覺。當然，你也可以從頸根部做2次向外翻摺，讓頭部抬高。

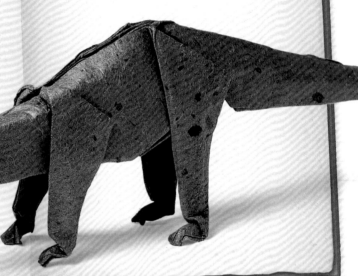

從基本正方形（p.10）開始，依照谷摺線壓出摺痕。

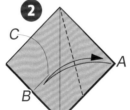

角A來到B-C上，壓出摺痕。

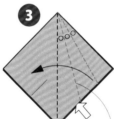

步驟❷摺出的隱藏谷線

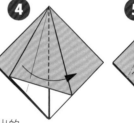

另一側的摺法同（❸～❹）。

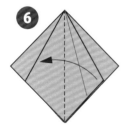

翻回1張。

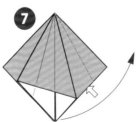

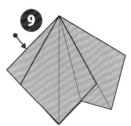

翻回1張。

另一面的摺法同（❼～❽）。
左右對稱放置。

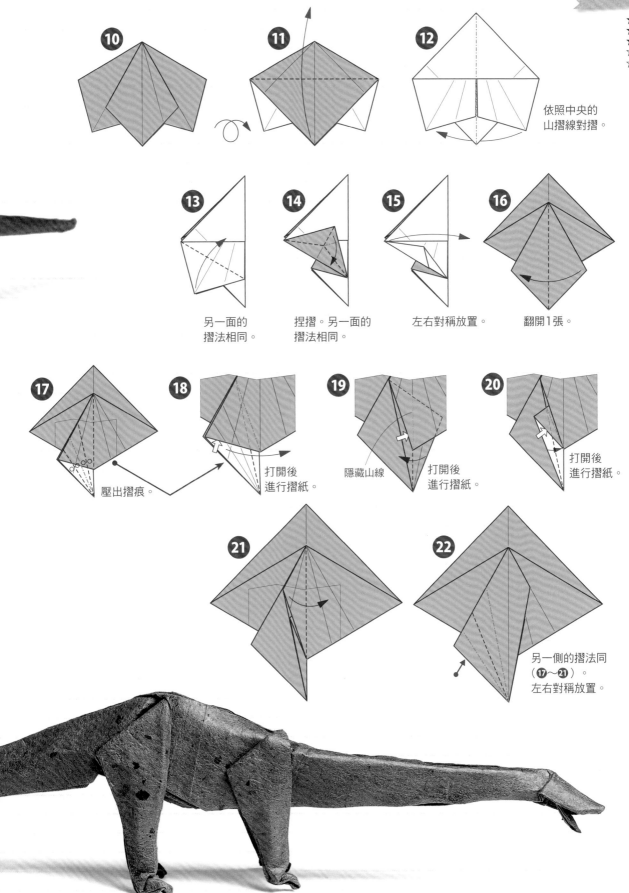

10

11

12
依照中央的
山摺線對摺。

13
另一面的
摺法相同。

14
捏摺。另一面的
摺法相同。

15
左右對稱放置。

16
翻開1張。

17
壓出摺痕。

18
打開後
進行摺紙。

19
隱藏山線
打開後
進行摺紙。

20
打開後
進行摺紙。

21

22
另一側的摺法同
（**17**～**21**）。
左右對稱放置。

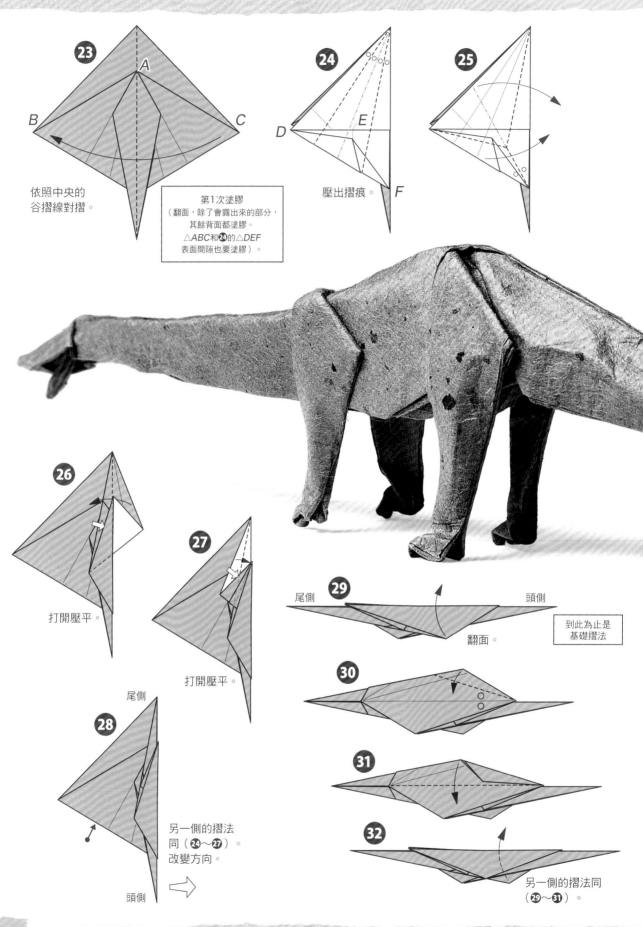

㉓ 依照中央的
谷摺線對摺。

A

B

C

第1次塗膠
（翻面，除了會露出來的部分，
其餘背面都塗膠。
△ABC和㉔的△DEF
表面間隙也要塗膠）。

㉔ 壓出摺痕。

D

E

F

㉕

㉖ 打開壓平。

㉗ 打開壓平。

㉘ 尾側

頭側

另一側的摺法
同（㉔～㉗）。
改變方向。

㉙ 尾側 頭側

翻面。

到此為止是
基礎摺法

㉚

㉛

㉜

另一側的摺法同
（㉙～㉛）。

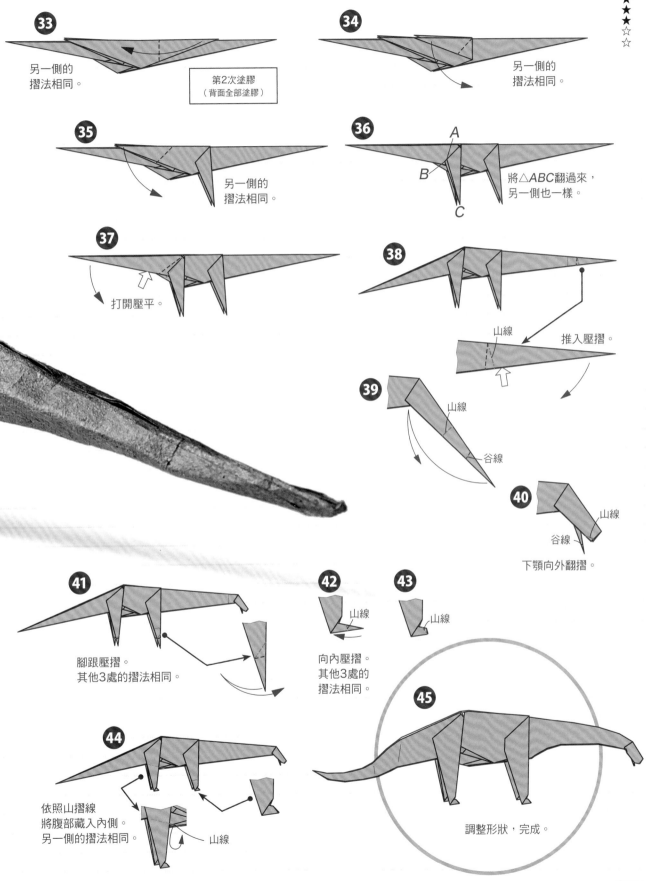

33
另一側的
摺法相同。

第2次塗膠
（背面全部塗膠）

34
另一側的
摺法相同。

35
另一側的
摺法相同。

36
A
B
C
將△ABC翻過來，
另一側也一樣。

37
打開壓平。

38
山線
推入壓摺。

39
山線
谷線

40
山線
谷線
下顎向外翻摺。

41
腳跟壓摺。
其他3處的摺法相同。

42
山線
向內壓摺。
其他3處的
摺法相同。

43
山線

44
依照山摺線
將腹部藏入內側。
另一側的摺法相同。
山線

45
調整形狀，完成。

暴龍

✛ 難易度等級 ★★★☆☆
✛ 用紙尺寸：32cm×32cm・1張
✛ 用紙種類：和紙（金砂子）

暴龍是中生代白堊紀晚期棲息在北美大陸的最大型肉食恐龍。

這是已出版的《擬真摺紙1》曾經刊載過的題材，不過姿態和摺法並不相同。上次是合併蛇腹摺和鶴的基本形作為基礎摺法，這次則只有使用蛇腹摺，也是比較容易上手的蛇腹摺作品。

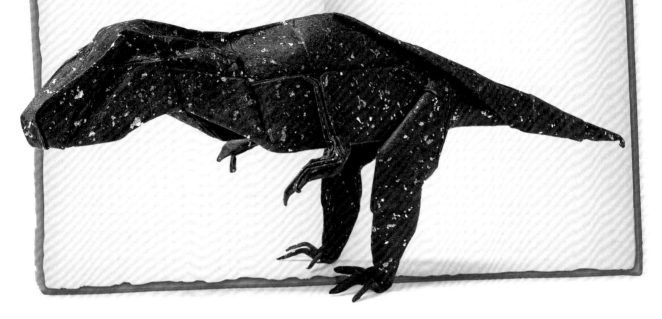

① 摺成16等分的蛇腹摺（p.11）。

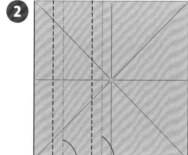

② 左起第3條的山摺線　靠中央的第1條山摺線

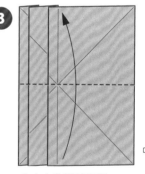

③ 向中央谷摺線對摺。

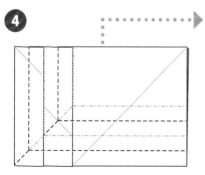

④

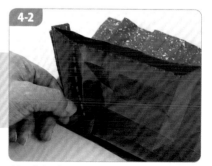

4-1 在左起第3個角上壓出45°的谷摺線摺痕，做摺疊。

4-2 利用谷摺線做摺疊。

★★★
★☆☆

4-3

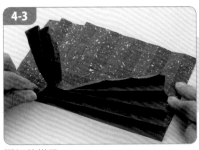

摺好的樣子。

4-4

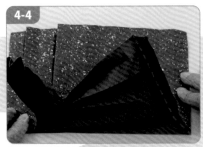

在角上壓出45°的谷摺線摺痕，
摺疊。

4-5

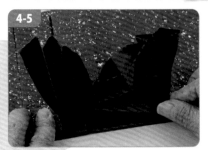

右起第3個角上壓出45°的谷摺線
摺痕，摺疊。

4-6

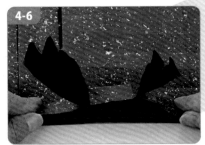

摺好的樣子。

4-7

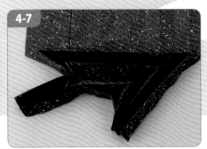

從上方看到的樣子。

4-8

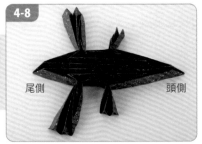

尾側　　　　　　　頭側

另一側的摺法相同。

5

尾側　　　　　頭側

所有的角（共8處）
都向內壓摺。

6

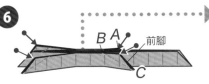

B A
C　前腳

壓摺所有的△ABC（共12處）。
將前腳外側的1隻腳趾藏起來。

6-1

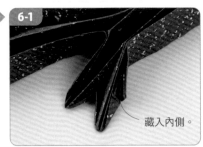

藏入內側。

藏好的樣子。

7

到此為止是
基礎摺法

拉出中央的山摺線，
作為恐龍的背部。

7-1

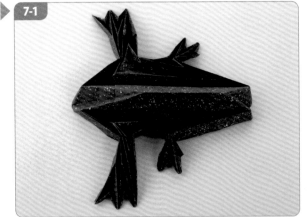

拉出後的樣子。

「暴龍」的展開圖

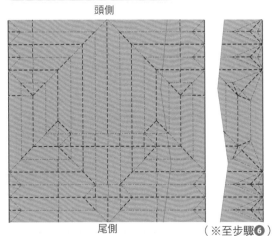

頭側

尾側　　　　　　　　（※至步驟⑥）
（※至步驟⑤）

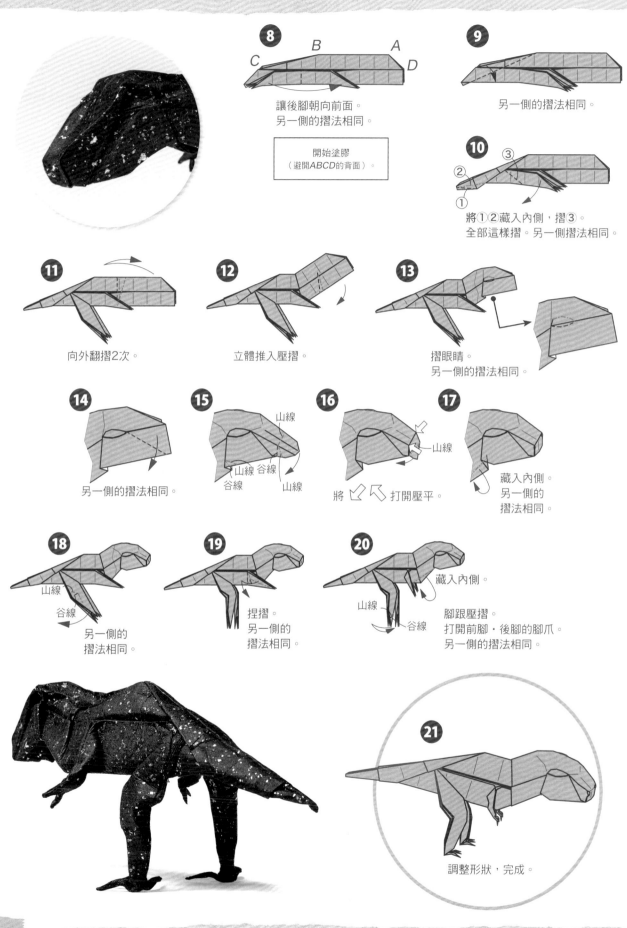

8

C B A D

讓後腳朝向前面。
另一側的摺法相同。

開始塗膠
（避開ABCD的背面）。

9

另一側的摺法相同。

10

③
②
①

將①②藏入內側，摺③。
全部這樣摺。另一側摺法相同。

11

向外翻摺2次。

12

立體推入壓摺。

13

摺眼睛。
另一側的摺法相同。

14

另一側的摺法相同。

15

山線
山線 谷線
谷線
山線

16

山線

將 打開壓平。

17

藏入內側。
另一側的
摺法相同。

18

山線
谷線
另一側的
摺法相同。

19

捏摺。
另一側的
摺法相同。

20

藏入內側。

山線
谷線

腳跟壓摺。
打開前腳‧後腳的腳爪。
另一側的摺法相同。

21

調整形狀，完成。

28

厚頭龍

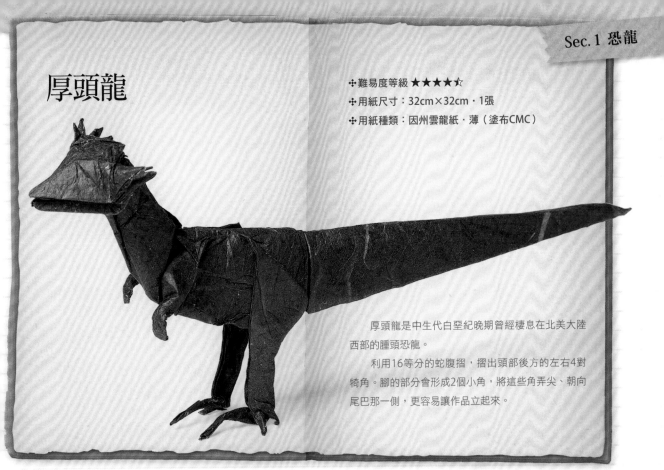

✢ 難易度等級 ★★★★☆
✢ 用紙尺寸：32cm×32cm · 1張
✢ 用紙種類：因州雲龍紙 · 薄（塗布CMC）

　　厚頭龍是中生代白堊紀晚期曾經棲息在北美大陸西部的腫頭恐龍。

　　利用16等分的蛇腹摺，摺出頭部後方的左右4對犄角。腳的部分會形成2個小角，將這些角弄尖、朝向尾巴那一側，更容易讓作品立起來。

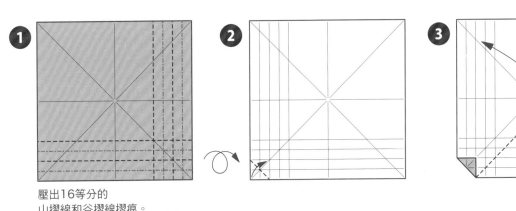

壓出16等分的
山摺線和谷摺線摺痕。

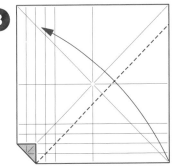

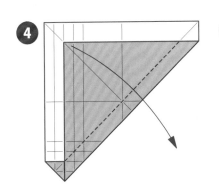

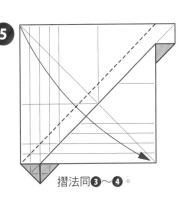

摺法同❸～❹。

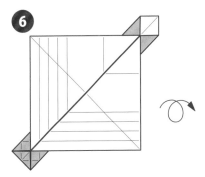

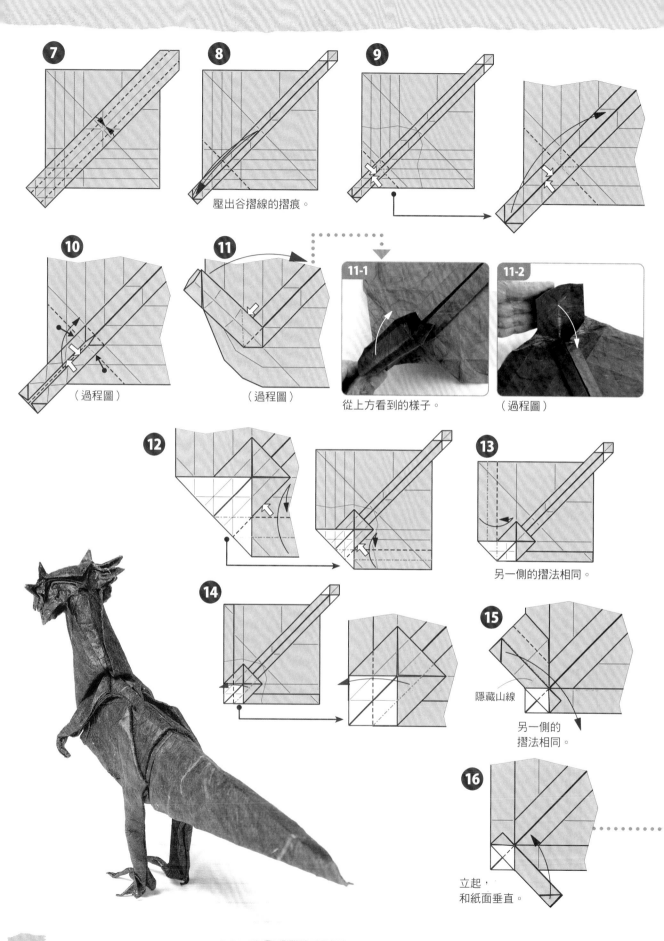

7

8
壓出谷摺線的摺痕。

9

10
（過程圖）

11
（過程圖）

11-1
從上方看到的樣子。

11-2
（過程圖）

12

13
另一側的摺法相同。

14

15
隱藏山線
另一側的
摺法相同。

16
立起，
和紙面垂直。

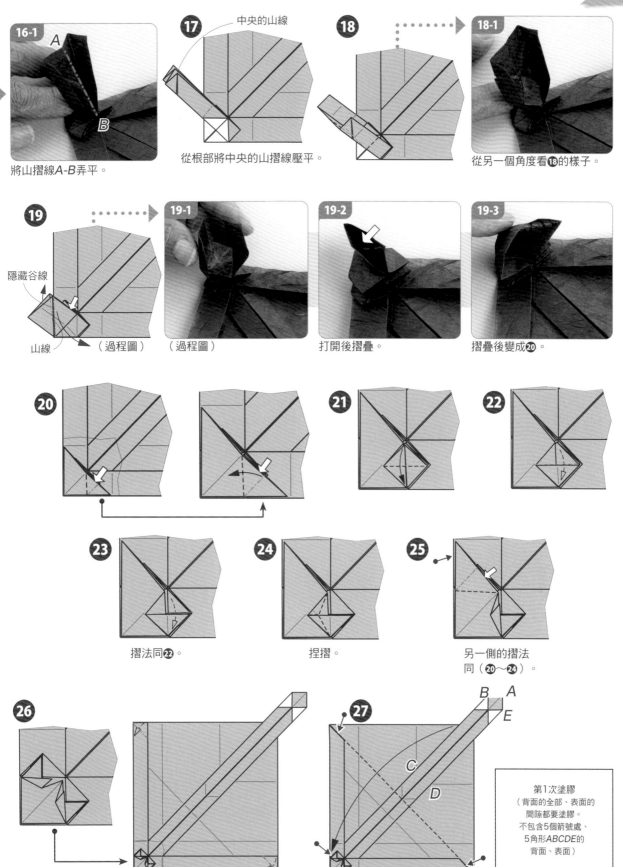

16-1
將山摺線A-B弄平。

17 中央的山線
從根部將中央的山摺線壓平。

18

18-1
從另一個角度看⑱的樣子。

19 隱藏谷線 山線
（過程圖）

19-1
（過程圖）

19-2
打開後摺疊。

19-3
摺疊後變成⑳。

20

21

22

23
摺法同㉒。

24
捏摺。

25
另一側的摺法
同（⑳～㉔）。

26
向內壓摺。
另一側的摺法相同。

27 B A E C D

第1次塗膠
（背面的全部、表面的
間隙都要塗膠。
不包含5個箭號處、
5角形ABCDE的
背面、表面）

31

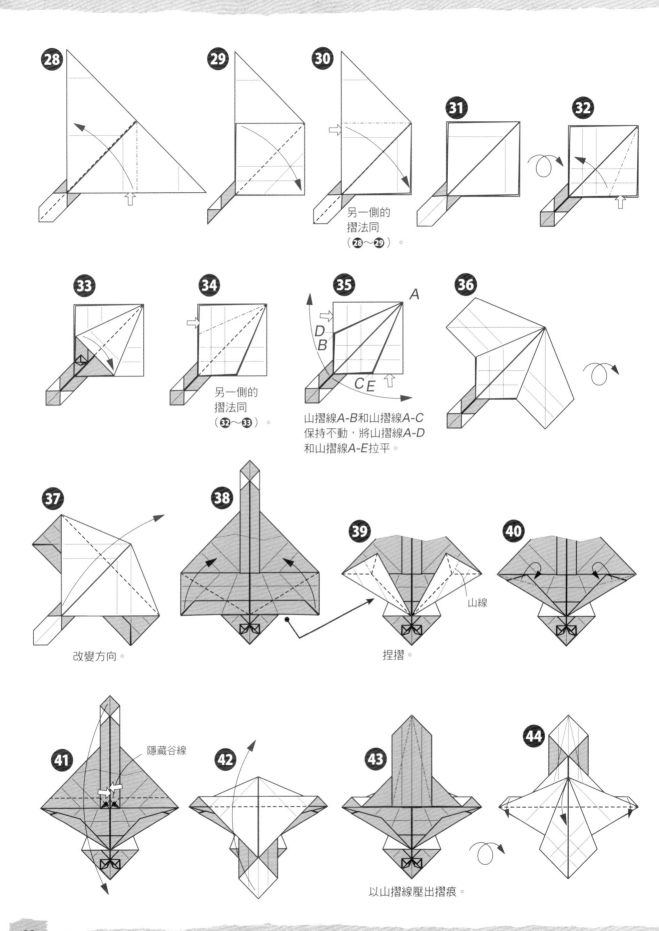

28

29

30

另一側的
摺法同
（**28**～**29**）。

31

32

33

34

另一側的
摺法同
（**32**～**33**）。

35

A

D
B

C E

山摺線*A-B*和山摺線*A-C*
保持不動，將山摺線*A-D*
和山摺線*A-E*拉平。

36

37

改變方向。

38

39

山線

捏摺。

40

41

隱藏谷線

42

43

44

以山摺線壓出摺痕。

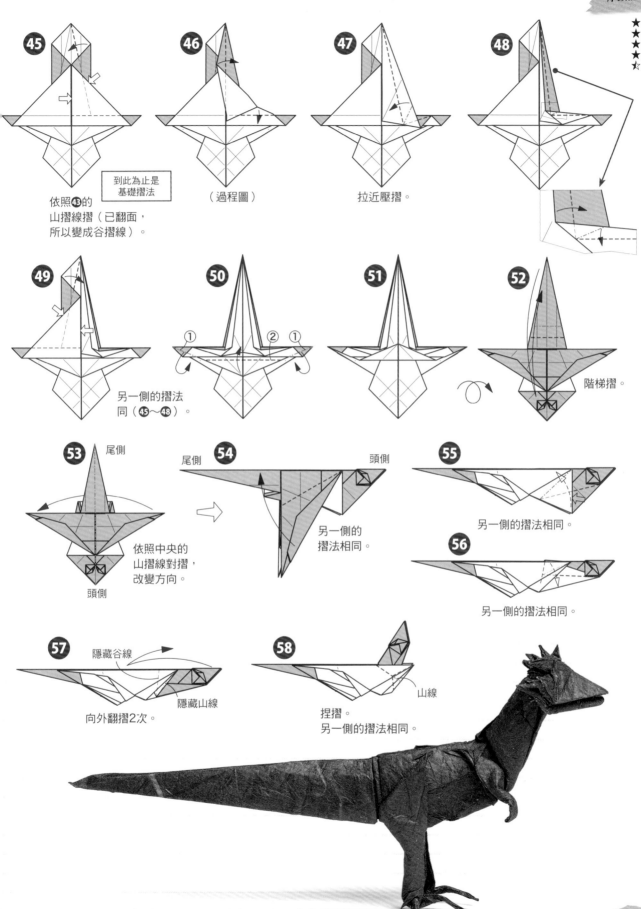

★★★★☆

45 依照❹的
山摺線摺（已翻面，
所以變成谷摺線）。

到此為止是
基礎摺法

46 （過程圖）

47 拉近壓摺。

48

49 另一側的摺法
同（❹～❹）。

50
① ② ①

51

52 階梯摺。

53 尾側

頭側

依照中央的
山摺線對摺，
改變方向。

54 尾側　　　　　頭側

另一側的
摺法相同。

55 另一側的摺法相同。

56 另一側的摺法相同。

57 隱藏谷線

隱藏山線

向外翻摺2次。

58 山線

捏摺。
另一側的摺法相同。

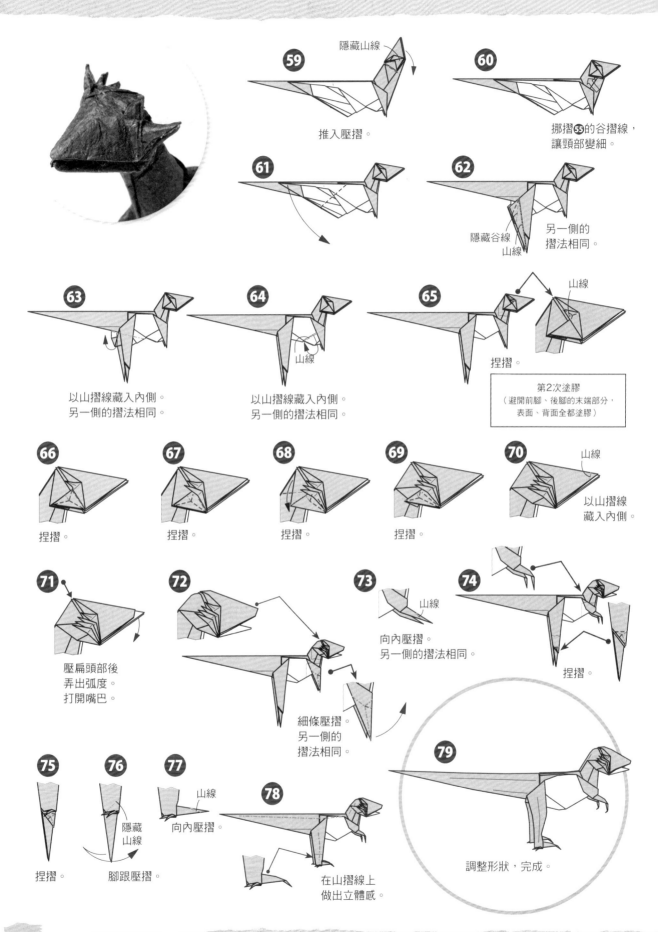

59 隱藏山線

推入壓摺。

60

挪摺**55**的谷摺線，
讓頸部變細。

61

62 另一側的
摺法相同。

隱藏谷線
山線

63

以山摺線藏入內側。
另一側的摺法相同。

64 山線

以山摺線藏入內側。
另一側的摺法相同。

65 山線

捏摺。

第2次塗膠
（避開前腳、後腳的末端部分，
表面、背面全都塗膠）

66

捏摺。

67

捏摺。

68

捏摺。

69

捏摺。

70 山線

以山摺線
藏入內側。

71

壓扁頭部後
弄出弧度。
打開嘴巴。

72

細條壓摺。
另一側的
摺法相同。

73 山線

向內壓摺。
另一側的摺法相同。

74

捏摺。

75

捏摺。

76 隱藏
山線

腳跟壓摺。

77 山線

向內壓摺。

78

在山摺線上
做出立體感。

79

調整形狀，完成。

甲龍

❖難易度等級 ★★★★★
❖用紙尺寸：32cm×32cm・1張
❖用紙種類：手揉暈染和紙（塗布CMC）

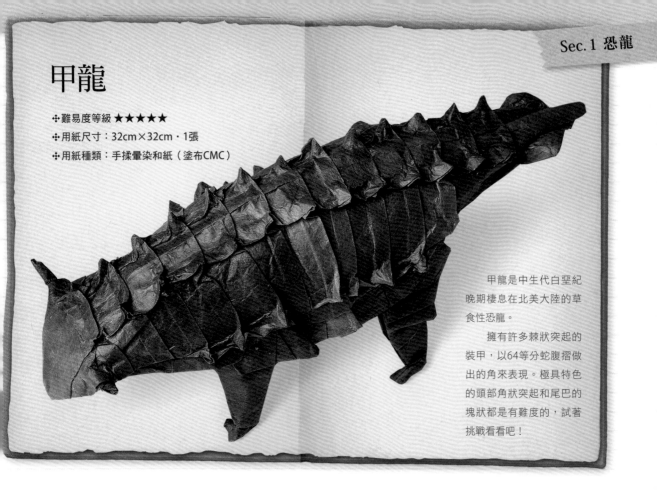

甲龍是中生代白堊紀
晚期棲息在北美大陸的草
食性恐龍。

擁有許多棘狀突起的
裝甲，以64等分蛇腹摺做
出的角來表現。極具特色
的頭部角狀突起和尾巴的
塊狀都是有難度的，試著
挑戰看看吧！

在背面的5處貼上補強紙（p.12）。
壓出16等分的谷摺線摺痕。

壓出32等分的谷摺線摺痕。
改變方向。

壓出16等分的谷摺線
和山摺線摺痕。

壓出32等分的谷摺線摺痕。

山摺線C-D對齊中心線A-B。
完成64等分的谷摺線摺痕。
另一側的摺法相同。

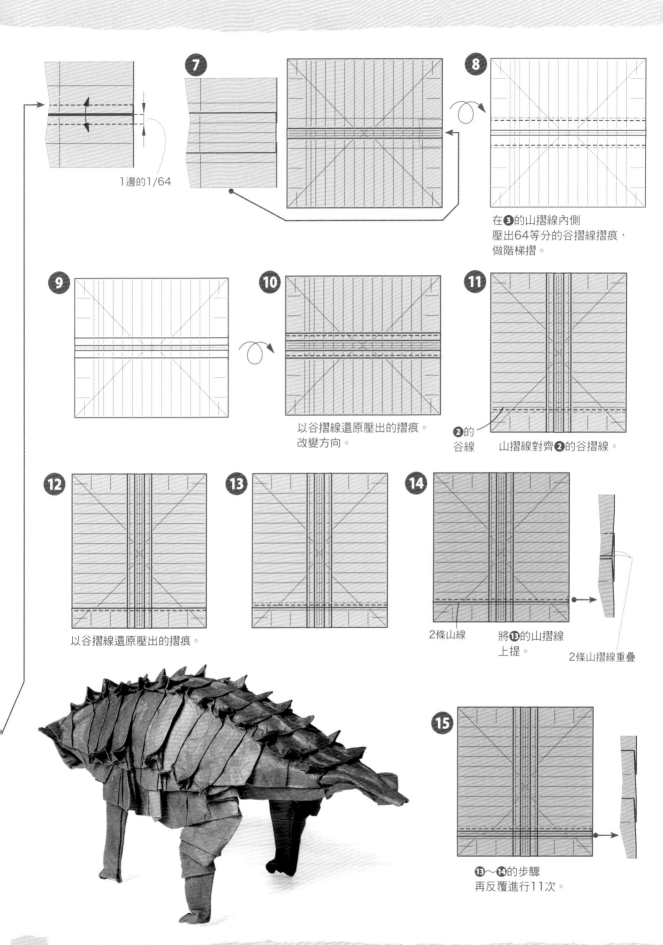

7

1邊的1/64

8

在❸的山摺線內側
壓出64等分的谷摺線摺痕，
做階梯摺。

9

10

以谷摺線還原壓出的摺痕。
改變方向。

11

❷的
谷線　　　山摺線對齊❷的谷摺線。

12

以谷摺線還原壓出的摺痕。

13

14

2條山線　　將❸的山摺線
　　　　　　上提。

2條山摺線重疊

15

❸～❹的步驟
再反覆進行11次。

16
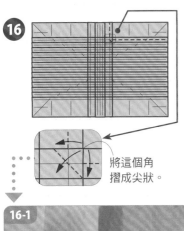
將這個角
摺成尖狀。

17
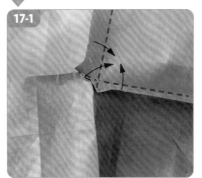
（過程圖）

18

18-1
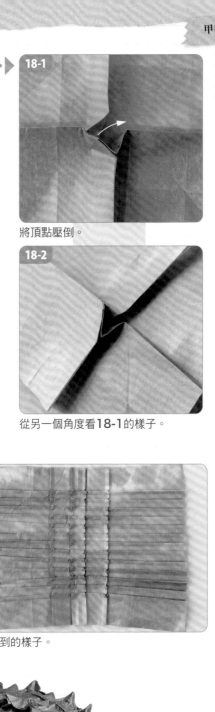
將頂點壓倒。

★★★★
★★★★
★

16-1
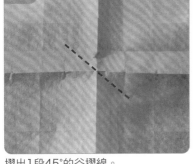
摺出1段45°的谷摺線。
這是打開交叉山摺線的樣子。

17-1
以谷摺線和山摺線摺成尖狀。

18-2
從另一個角度看18-1的樣子。

19
摺法相同，
將13×4個角
摺成尖狀。

19-1
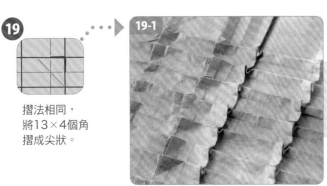
同樣地將52個角也摺成尖狀。

19-2
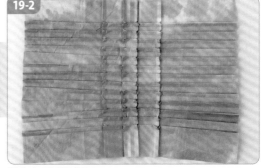
從上方看到的樣子。

20
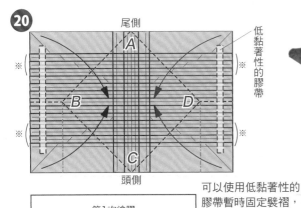

尾側
低黏著性的膠帶
B D
頭側

可以使用低黏著性的
膠帶暫時固定襞褶，
再進行摺紙。

第1次塗膠
（除了◇ABCD內會露出來的背面，
其餘的背面都要塗膠。
※處上下3條橫向的蛇腹溝，
不管背面還是表面都要塗膠）

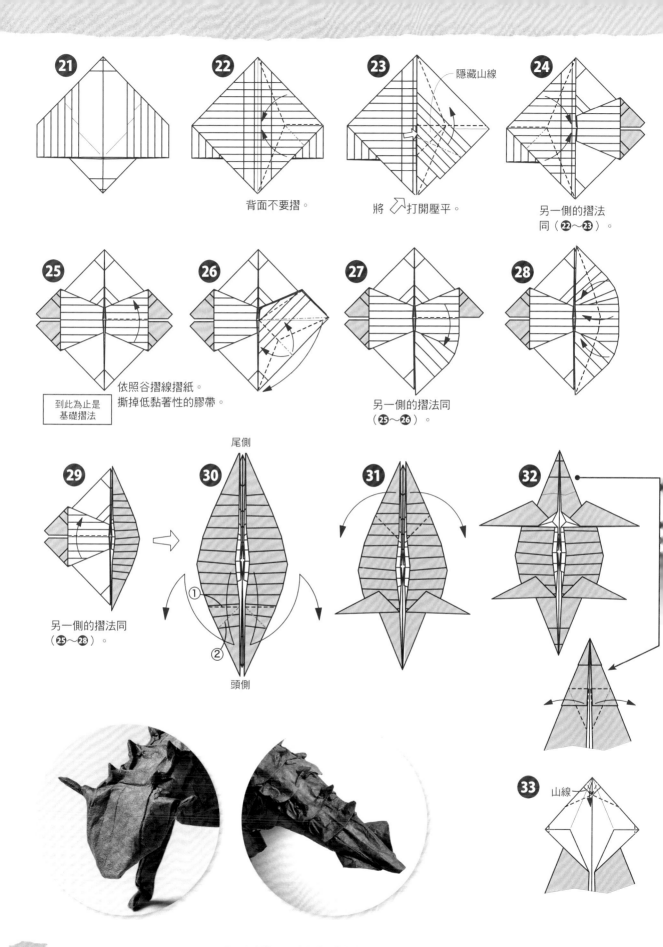

21

22 背面不要摺。

23 隱藏山線
將 ⤴ 打開壓平。

24 另一側的摺法
同（❷～❸）。

25
到此為止是
基礎摺法

26 依照谷摺線摺紙。
撕掉低黏著性的膠帶。

27 另一側的摺法同
（❷～❻）。

28

29 另一側的摺法同
（❷～❽）。

30 尾側
①
②
頭側

31

32

33 山線

★★★★★

34

35

摺法同**32**。

36

37

B

↑
A

（過程圖）

好像將角*A*往上拉到
角*B*處般摺紙。
另一側的摺法相同。
頭部會變得有立體感。

38

（過程圖）

39

第2次塗膠

40

山線

以腳跟壓摺
來摺4隻腳。

山線

41

將鎧甲弄尖，
做出立體感。

42

調整形狀，
完成。

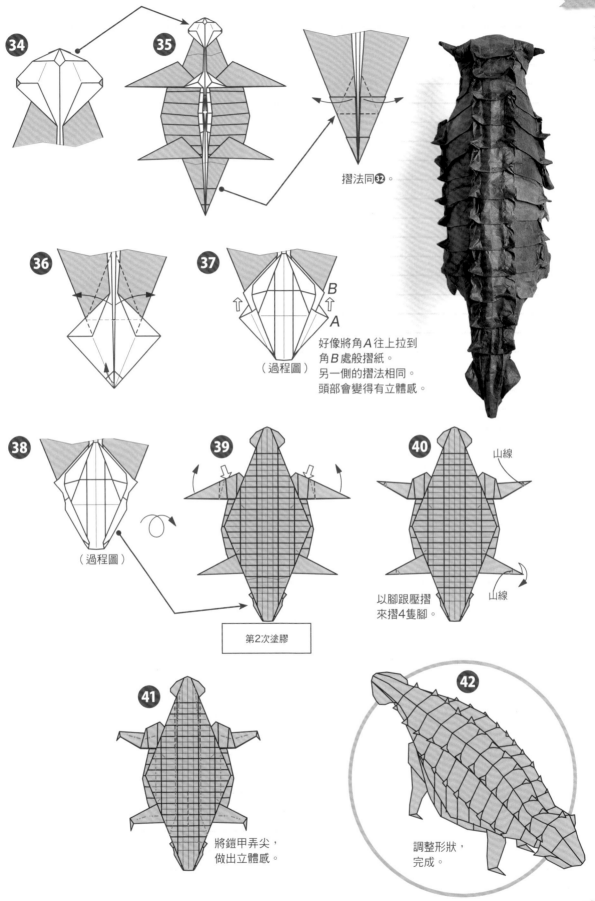

劍龍

✣ 難易度等級 ★★★★★
✣ 用紙尺寸：40cm×40cm・1張
✣ 用紙種類：手揉暈染和紙（塗布CMC）

劍龍是侏儸紀後期棲息在北美大陸的草食性恐龍。

在已出版的《擬真摺紙1》中，曾經介紹用2張紙摺出的劍龍，這次的作品則是使用1張紙完成。如果在步驟❶中不使用型紙來摺襞褶，請參考p.44「不使用型紙摺紙」的作法。

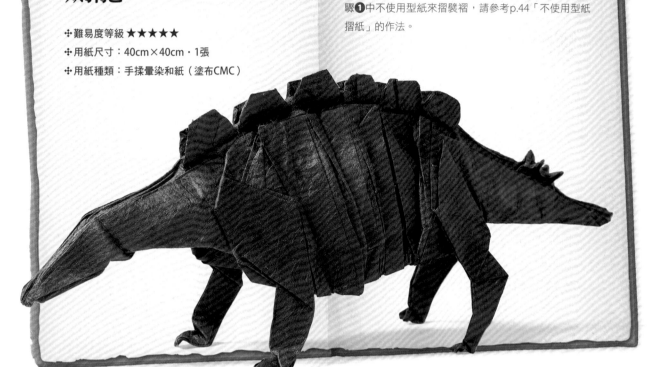

❶

使用p.41右側的型紙，在如圖的位置壓出谷摺線、山摺線的摺痕。

1-1

放大影印的型紙

摺紙

配合摺紙的大小，將型紙放大影印。

放大影印比例一覽表	
使用的摺紙	放大影印比例
20 cm × 20 cm	100%
30 cm × 30 cm	150%
40 cm × 40 cm	200%

★放大比例的計算方式
當使用的摺紙大小為 X cm × X cm 時
「$X \div 20 \times 100 =$ 放大比例（%）」

根據摺紙的大小改變放大倍率。

1-2

將摺紙放在影印好的型紙上，用鉛筆在紙邊做出記號。

1-3

谷摺線用短線標示，山摺線用長線標示。

1-4

另一邊也同樣標示記號。

★★★★
★★★★

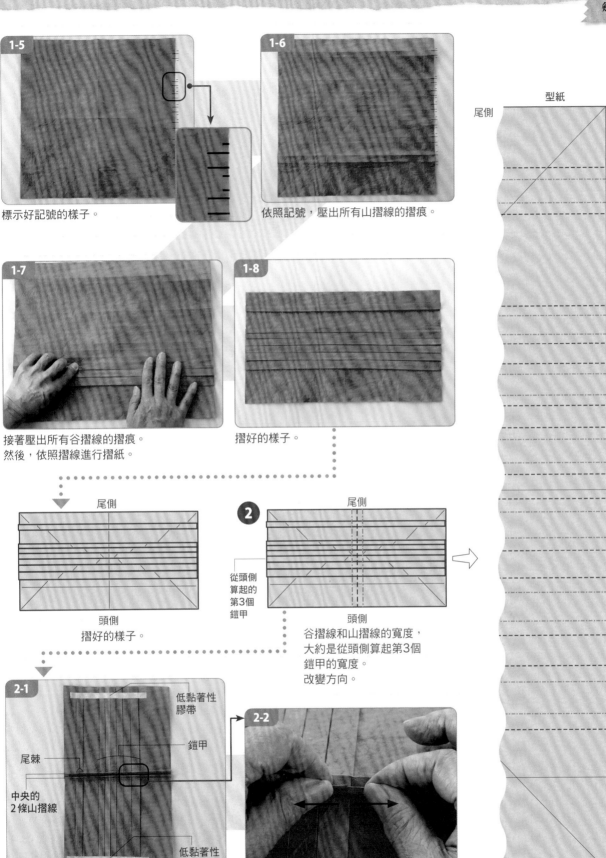

1-5

標示好記號的樣子。

1-6

依照記號，壓出所有山摺線的摺痕。

1-7

接著壓出所有谷摺線的摺痕。
然後，依照摺線進行摺紙。

1-8

摺好的樣子。

型紙
尾側

尾側

摺好的樣子。
頭側

2

尾側

從頭側
算起的
第3個
鎧甲

頭側

谷摺線和山摺線的寬度，
大約是從頭側算起第3個
鎧甲的寬度。
改變方向。

2-1

低黏著性
膠帶

鎧甲

尾棘

中央的
2條山摺線

低黏著性
膠帶

將低黏著性膠帶貼在照片所示的位置，暫
時固定褶皺。

2-2

中央的2條山摺線中，用兩手抓住靠近自
己的那條山摺線，往左右拉。

頭側

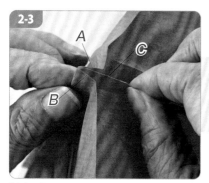

2-3

對齊3條山摺線（*ABC*）的高度。

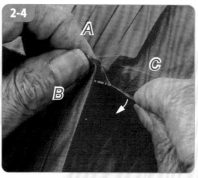

2-4

抓住對齊的3條山摺線，讓山摺線*C*
往自己這邊倒。

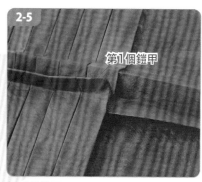

2-5

第1個鎧甲

倒下的樣子。

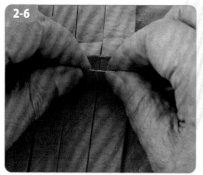

2-6

抓住第1個和第2個鎧甲，向左右拉。

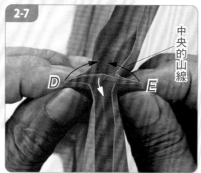

2-7

中央的山線

角*D*、*E*同樣對齊3條山摺線。

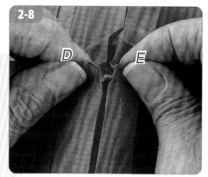

2-8

對齊角*D*、*E*摺疊。

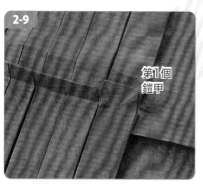

2-9

第1個
鎧甲

摺好後和旁邊的鎧甲分離。
所有鎧甲和尾棘的摺法都一樣。

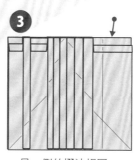

3

另一側的摺法相同。

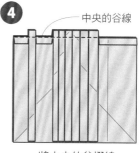

4

中央的谷線

將中央的谷摺線
作為山摺線。

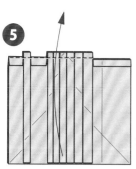

5

鎧甲和尾棘的
隙縫最好都塗膠。

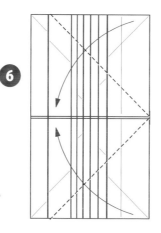

6

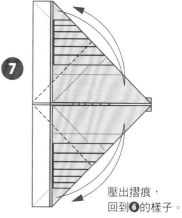

7

壓出摺痕，
回到❻的樣子。

★★★★
★★★★
★

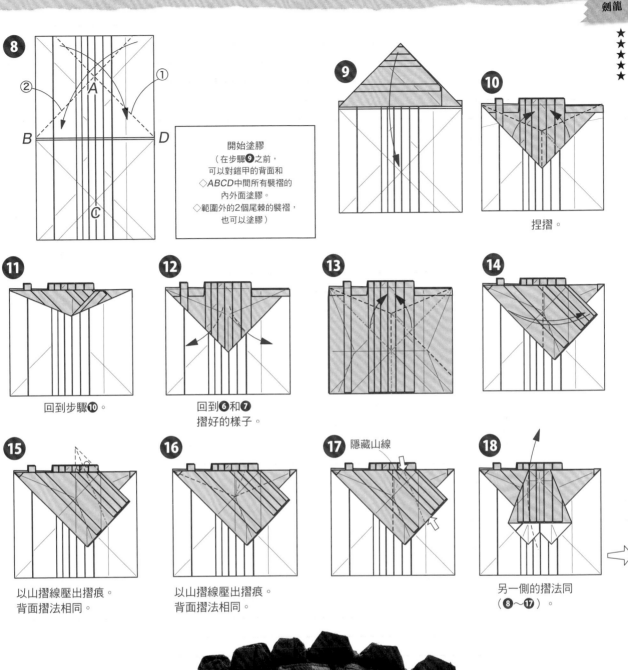

8
②
①
A
B ————— D
ⓒ

開始塗膠
（在步驟❾之前，
可以對鎧甲的背面和
◇ABCD中間所有襞褶的
內外面塗膠。
◇範圍外的2個尾棘的襞褶，
也可以塗膠）

9

10
捏摺。

11
回到步驟❿。

12
回到❻和❼
摺好的樣子。

13

14

15
以山摺線壓出摺痕。
背面摺法相同。

16
以山摺線壓出摺痕。
背面摺法相同。

17 隱藏山線

18
另一側的摺法同
（❽～❼）。

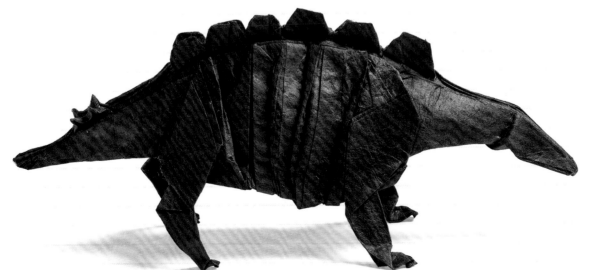

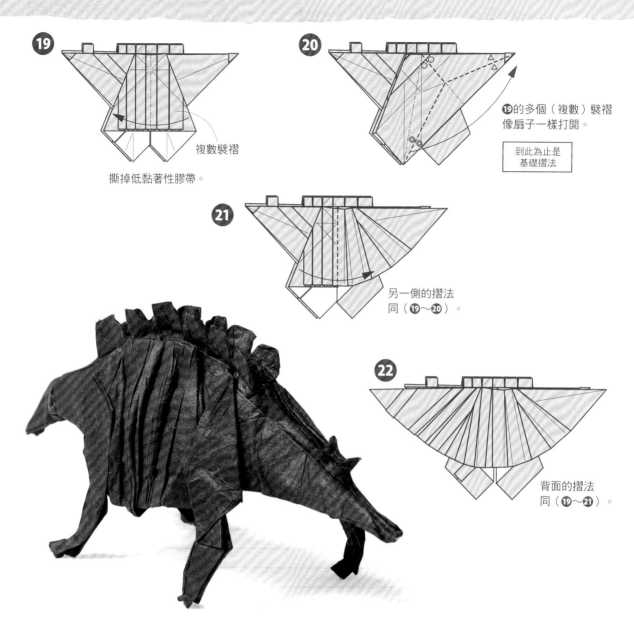

19 複數襞褶

撕掉低黏著性膠帶。

20 ⑲的多個（複數）襞褶像扇子一樣打開。

到此為止是基礎摺法

21 另一側的摺法同（⑲〜⑳）。

22 背面的摺法同（⑲〜㉑）。

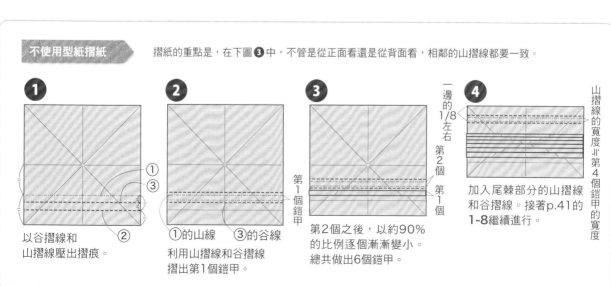

不使用型紙摺紙　摺紙的重點是，在下圖❸中，不管是從正面看還是從背面看，相鄰的山摺線都要一致。

① 以谷摺線和山摺線壓出摺痕。

② ①的山線　③的谷線
利用山摺線和谷摺線摺出第1個鎧甲。

③ 第1個鎧甲
第2個之後，以約90%的比例逐個漸漸變小。總共做出6個鎧甲。

一邊的1/8左右
第2個
第1個

④ 山摺線的寬度≒第4個鎧甲的寬度
加入尾棘部分的山摺線和谷摺線。接著p.41的1-8繼續進行。

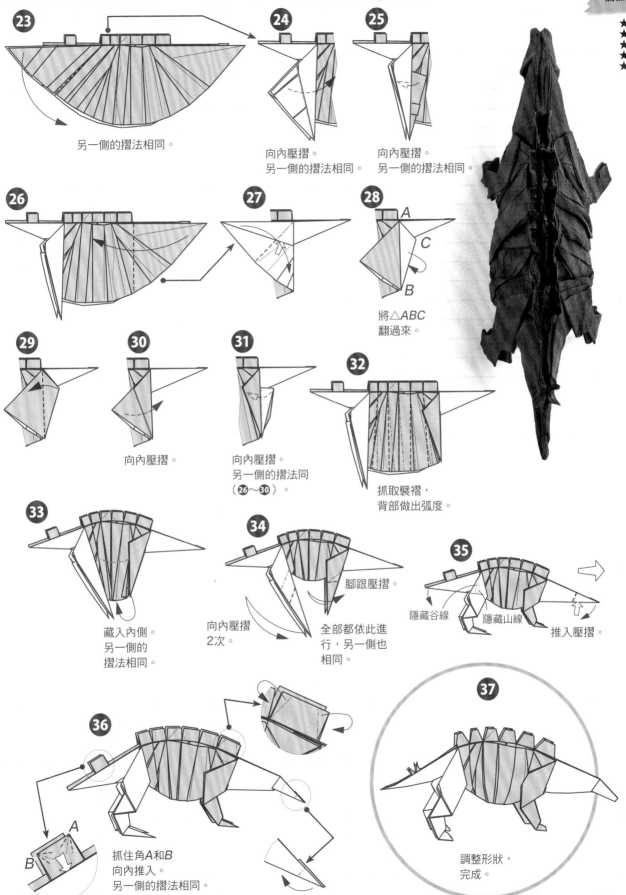

23 另一側的摺法相同。

24 向內壓摺。
另一側的摺法相同。

25 向內壓摺。
另一側的摺法相同。

★★★★

26

27

28
A
C
B
將△ABC
翻過來。

29

30 向內壓摺。

31 向內壓摺。
另一側的摺法同
（26～30）。

32 抓取襞摺，
背部做出弧度。

33 藏入內側。
另一側的
摺法相同。

34 向內壓摺
2次。
腳跟壓摺。
全部都依此進
行，另一側也
相同。

35 隱藏谷線
隱藏山線
推入壓摺。

36
A
B
抓住角A和B
向內推入。
另一側的摺法相同。

37 調整形狀，
完成。

笠頭螈

❖難易度等級 ★★☆☆☆
❖用紙尺寸：22cm×22cm・1張
❖用紙種類：和紙（薄楮紙）

笠頭螈是古生代二疊紀棲息在北美的兩棲動物。

步驟❼打開後腳的程序，摺法和p.14「薄片龍」❽～❿、p.68「羱羊」⓬～⓮相同，請參考它們的摺法。調整形狀的時候，將頭部兩側突出處的根部往內壓，並在與身體相接的部分做出凹陷，作品就會更加逼真。

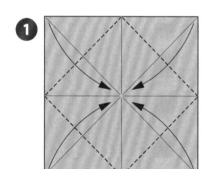

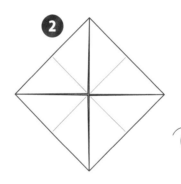

背面的△
不要摺，
直接拉出來。

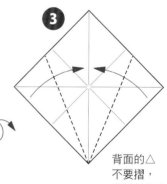

背面的△
不要摺，
直接拉出來。

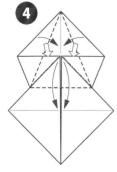

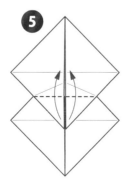

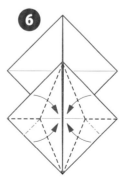

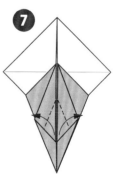

參照p.68「羱羊」
步驟⓬～⓮。

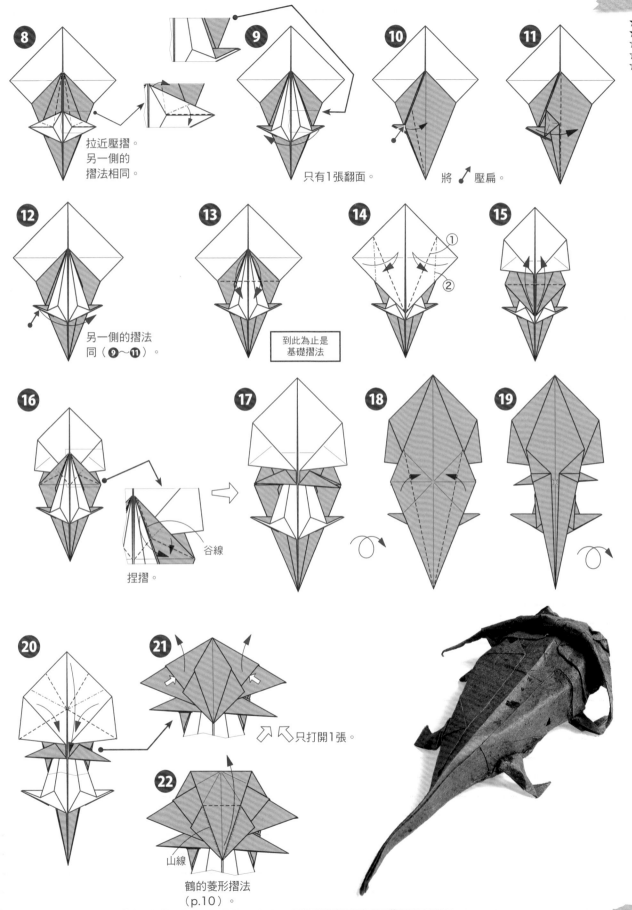

8 拉近壓摺。
另一側的
摺法相同。

9 只有1張翻面。

10 將 ✒ 壓扁。

11

12 另一側的摺法
同（**9**～**11**）。

13 到此為止是
基礎摺法

14 ①
②

15

16 谷線
捏摺。

17

18

19

20

21 只打開1張。

22 山線
鶴的菱形摺法
（p.10）。

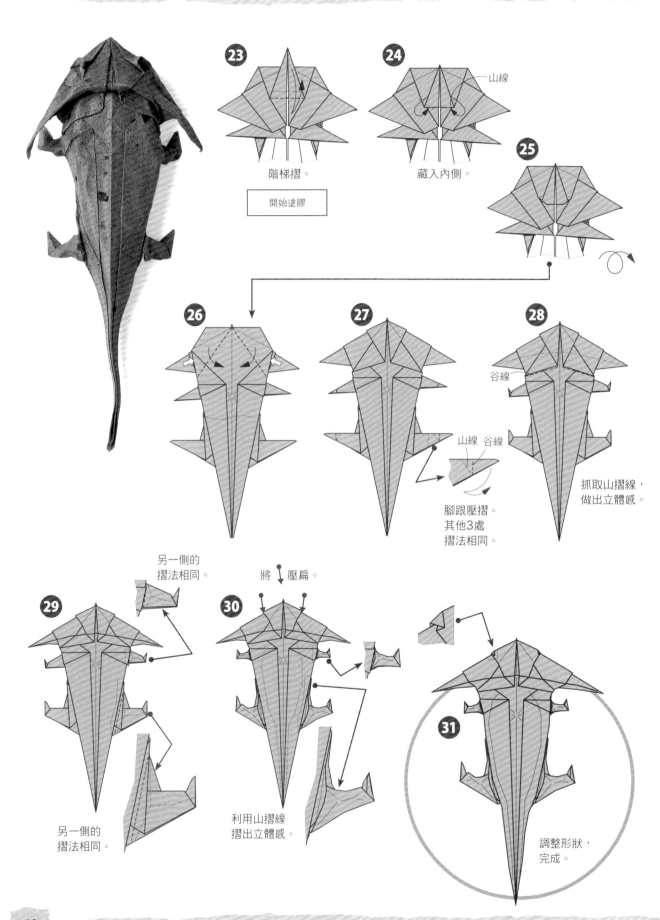

23 階梯摺。

開始塗膠

24 山線 藏入內側。

25

26

27 腳跟壓摺。
其他3處
摺法相同。

山線　谷線

28 谷線

抓取山摺線，
做出立體感。

29 另一側的
摺法相同。

另一側的
摺法相同。

30 將　壓扁。

利用山摺線
摺出立體感。

31 調整形狀，
完成。

奇蝦

‡ 難易度等級 ★★☆☆☆
‡ 用紙尺寸：32cm×32cm・1張
‡ 用紙種類：和紙（板締染）

　　奇蝦是古生代寒武紀棲息在海中的掠食性動物。

　　在摺出「魚的基本形」之前，因為是以一邊的1/8長度將4個角摺成基本正方形，所以能夠摺出像長觸手般的突起，然後利用這個部分還能在尾巴做出5根短短的突起。

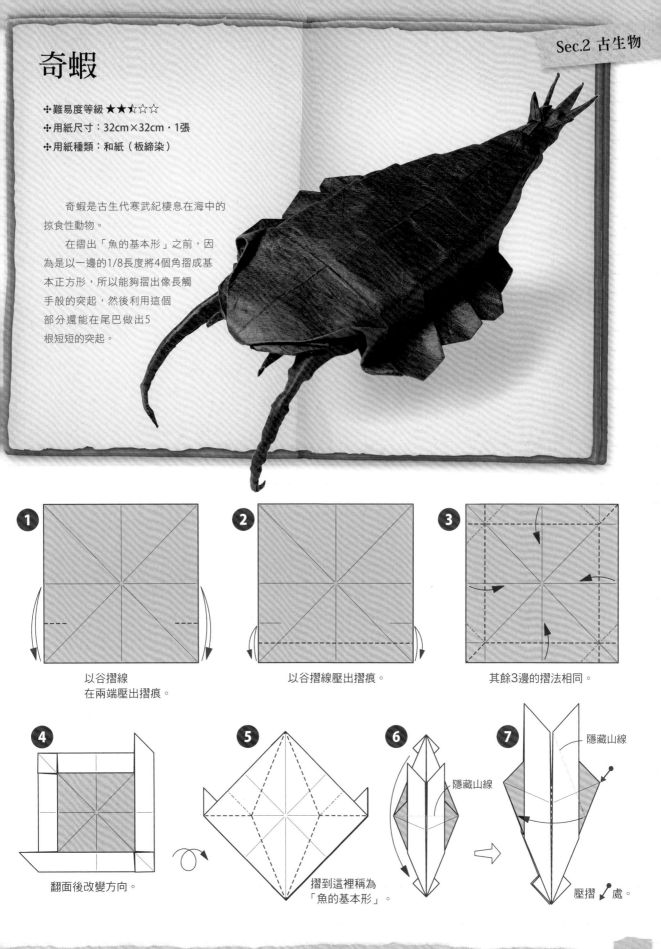

1　以谷摺線
　　在兩端壓出摺痕。

2　以谷摺線壓出摺痕。

3　其餘3邊的摺法相同。

4　翻面後改變方向。

5　摺到這裡稱為
　　「魚的基本形」。

6　隱藏山線

7　隱藏山線
　　壓摺　處。

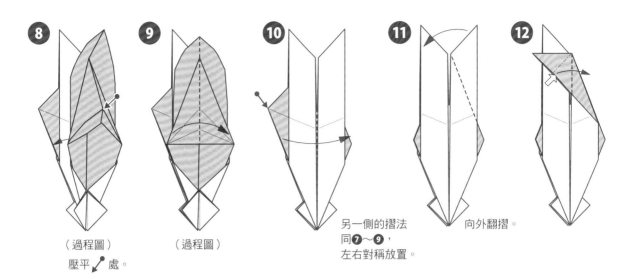

8 （過程圖）

9 （過程圖）

壓平 ➘ 處。

10 另一側的摺法
同 ❼～❾，
左右對稱放置。

11 向外翻摺。

12

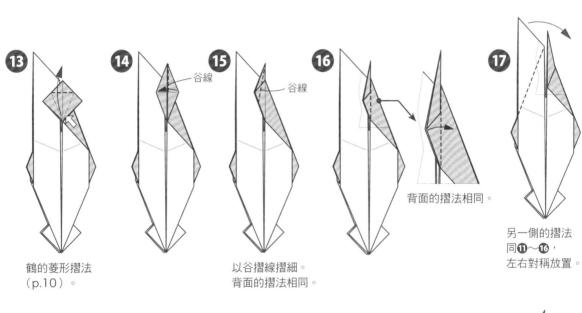

13 鶴的菱形摺法
（p.10）。

14

15 谷線

以谷摺線摺細。
背面的摺法相同。

16 背面的摺法相同。

17 另一側的摺法
同 ⓫～⓰，
左右對稱放置。

谷線

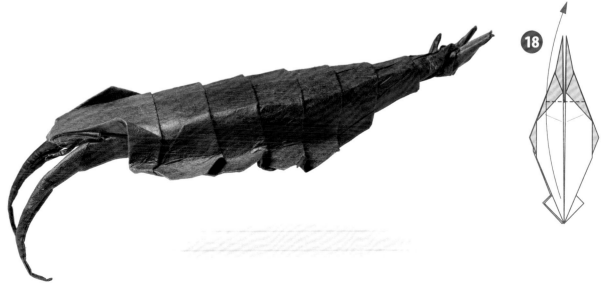

18

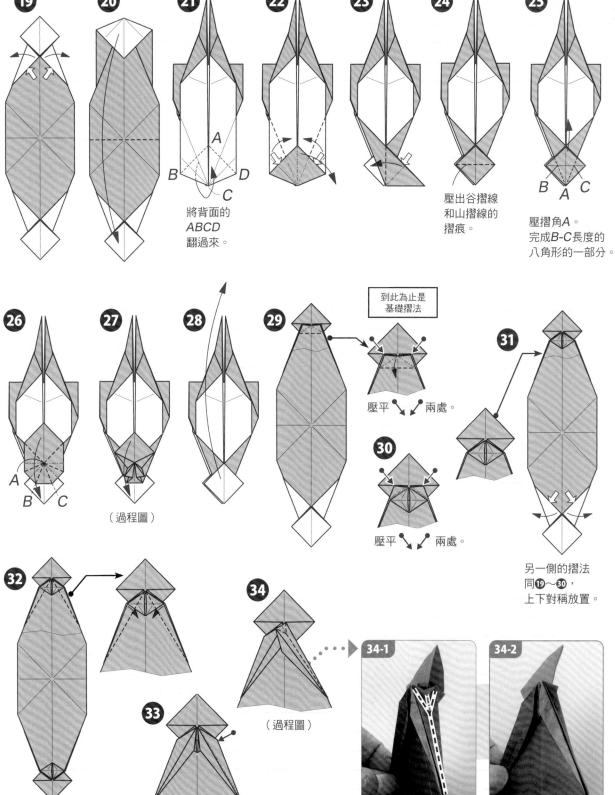

19

20

21

A

B D

C

將背面的
ABCD
翻過來。

22

23

24

壓出谷摺線
和山摺線的
摺痕。

25

B A C

壓摺角*A*。
完成*B-C*長度的
八角形的一部分。

26

A

B C

（過程圖）

27

28

29

到此為止是
基礎摺法

壓平 兩處。

30

壓平 兩處。

31

另一側的摺法
同⑲～㉚，
上下對稱放置。

32

33

壓摺 處。

34

（過程圖）

34-1

壓出谷摺線和山摺線的
摺痕後做沉摺。

34-2

做好沉摺的樣子。

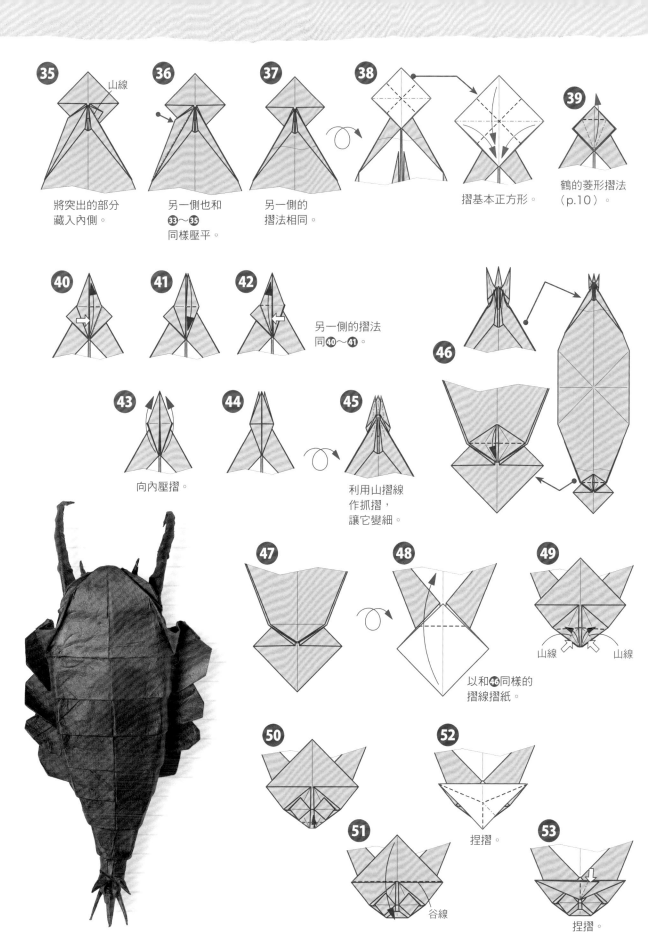

35 山線
將突出的部分
藏入內側。

36 另一側也和
❸❸～❸❺
同樣壓平。

37 另一側的
摺法相同。

38 摺基本正方形。

39 鶴的菱形摺法
（p.10）。

40

41

42 另一側的摺法
同❹❶～❹❶。

43 向內壓摺。

44

45 利用山摺線
作抓摺，
讓它變細。

46

47

48 以和❹❻同樣的
摺線摺紙。

49 山線　　山線

50

51 谷線

52 捏摺。

53 捏摺。

52

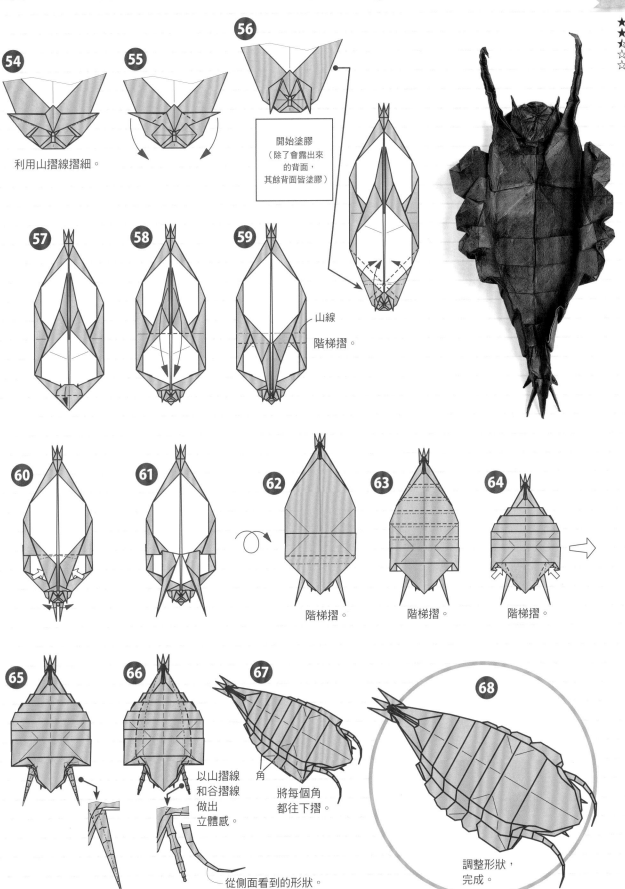

54 利用山摺線摺細。

55

56 開始塗膠
（除了會露出來
的背面，
其餘背面皆塗膠）

57

58

59 山線
階梯摺。

60

61

62 階梯摺。

63 階梯摺。

64 階梯摺。

65 以山摺線
和谷摺線
做出
立體感。

66 從側面看到的形狀。

67 角
將每個角
都往下摺。

68 調整形狀，
完成。

板足鱟

❖難易度等級 ★★★⭐☆
❖用紙尺寸：32cm×32cm・1張
❖用紙種類：和紙（斑駁暈染）

　　板足鱟有許多種類，是繁
盛於志留紀到泥盆紀的水棲動
物。不過本作品是以比較小
型、前方沒有蠍子般大螯的
板足鱟作為模型進行創作，
並且從比較簡單的基礎來設
計一對腳狀前端的棘狀突起。

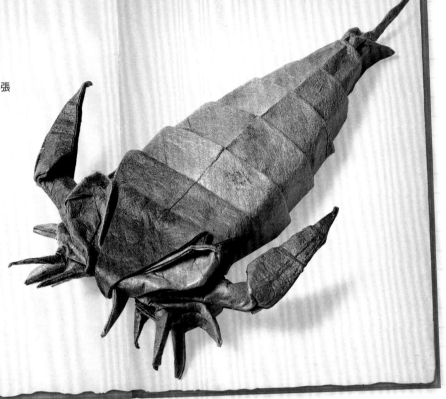

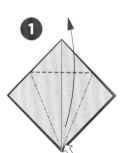

從「基本正方形」（p.10）開始，
如圖般打開摺紙。

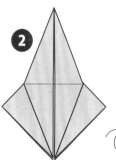

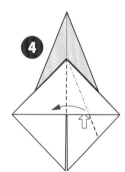

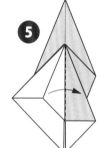

只有1張翻面。

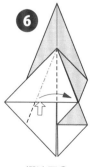

摺法同❹。

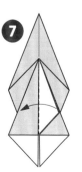

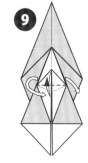

青蛙摺法
（p.10）。

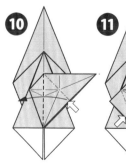

翻面壓摺
（p.9）。

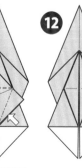

鶴的菱形摺法
（p.10）。

★★★
★★★☆
☆

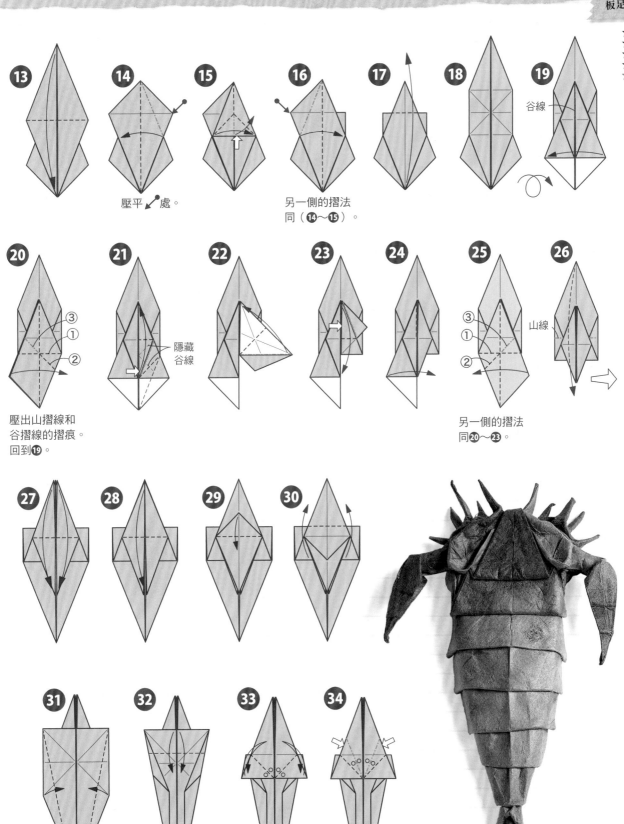

13

14 壓平 ◢ 處。

15

16 另一側的摺法
同（**14**～**15**）。

17

18

19 谷線

20 ③ ① ② 壓出山摺線和
谷摺線的摺痕。
回到**19**。

21 隱藏
谷線

22

23

24

25 ③ ① ② 山線 另一側的摺法
同**20**～**23**。

26

27

28

29

30

31 到此為止是
基礎摺法

32

33 壓出谷摺線
的摺痕。

34

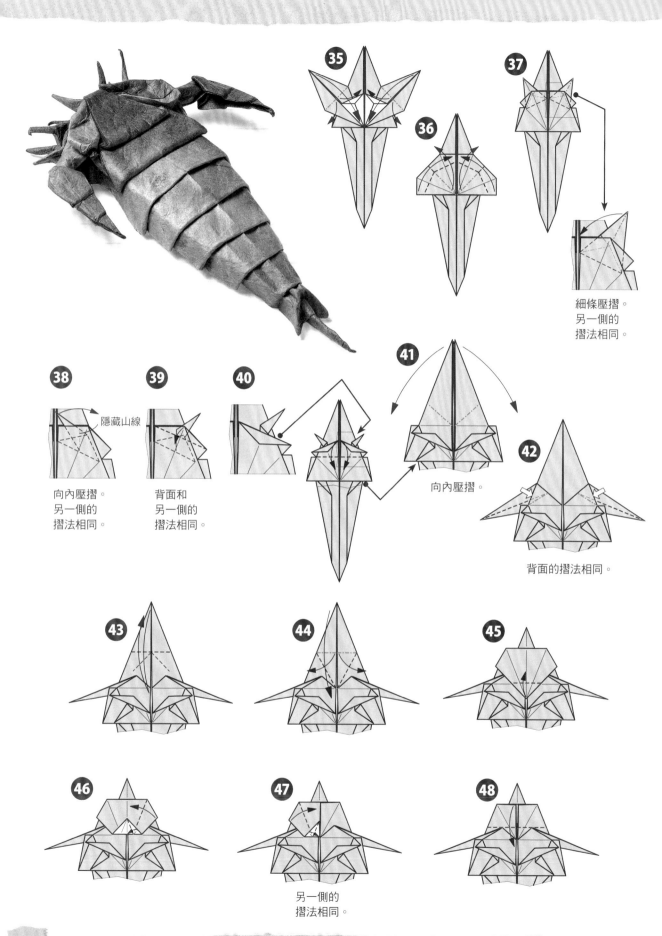

35

36

37

細條壓摺。
另一側的
摺法相同。

38

隱藏山線

向內壓摺。
另一側的
摺法相同。

39

背面和
另一側的
摺法相同。

40

41

向內壓摺。

42

背面的摺法相同。

43

44

45

46

47

另一側的
摺法相同。

48

★★★
★★★☆
☆

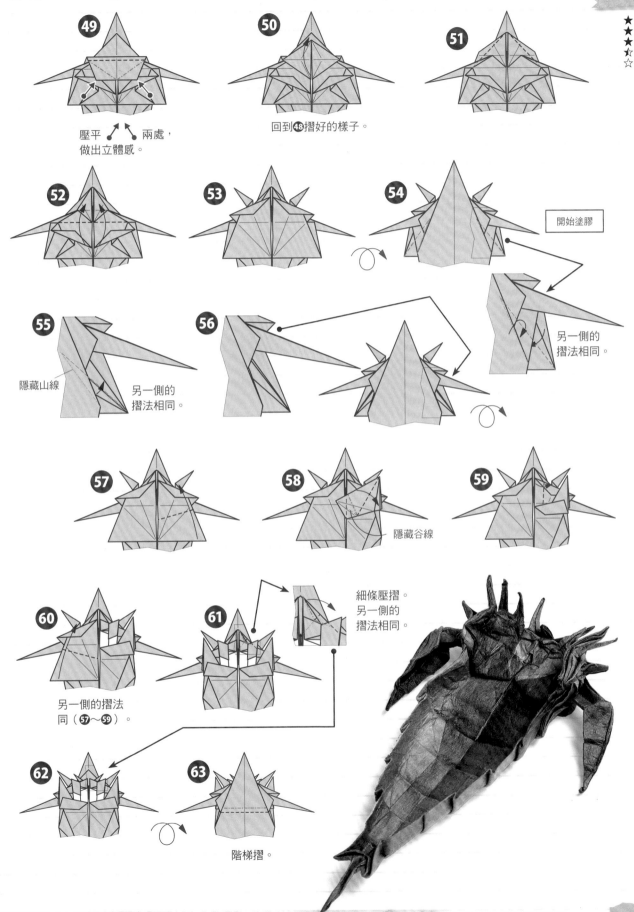

49 壓平 ↗↖ 兩處，
做出立體感。

50 回到48摺好的樣子。

51

52

53

54 開始塗膠

另一側的
摺法相同。

55 隱藏山線
另一側的
摺法相同。

56

57

58 隱藏谷線

59

細條壓摺。
另一側的
摺法相同。

60 另一側的摺法
同（57～59）。

61

62

63 階梯摺。

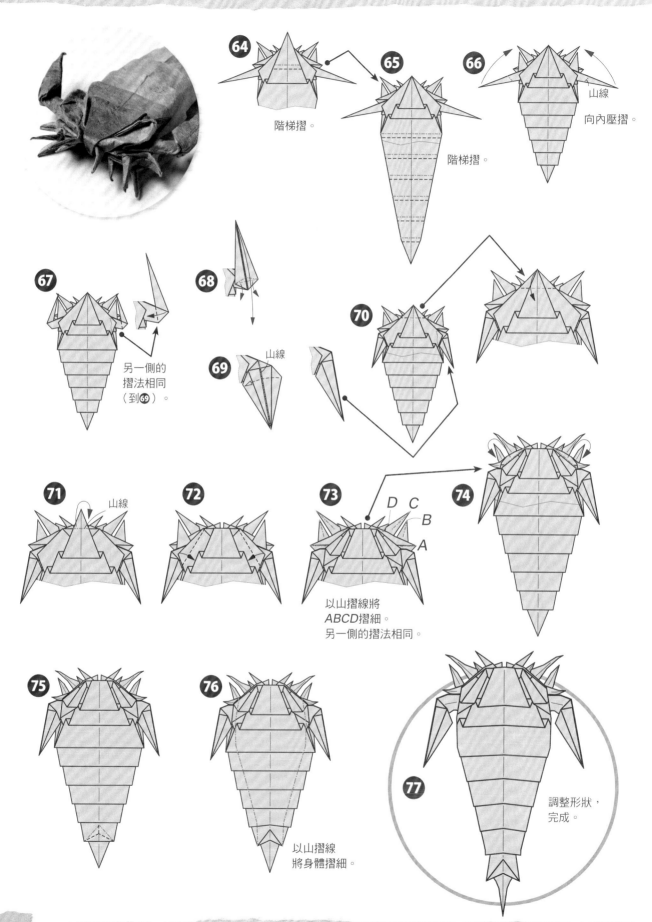

64 階梯摺。

65 階梯摺。

66 山線
向內壓摺。

67 另一側的
摺法相同
（到69）。

68

69 山線

70

71 山線

72

73 D C B A
以山摺線將
*ABCD*摺細。
另一側的摺法相同。

74

75

76 以山摺線
將身體摺細。

77 調整形狀，
完成。

劍齒虎

❖難易度等級 ★★★☆☆
❖用紙尺寸：32cm×32cm・1張
❖用紙種類：和紙（粗入雲龍紙）

劍齒虎是貓科肉食動物，直到數萬年前都以美洲大陸為主要棲息地。

步驟❷❽有將摺紙翻面的程序，其實返回到步驟❷❼，將❷❼的山摺線變成谷摺線來摺的話，很容易就能摺成❷❽的形狀。藉由將紙翻面，除了牙齒，就可以完成背面不外露的摺紙。

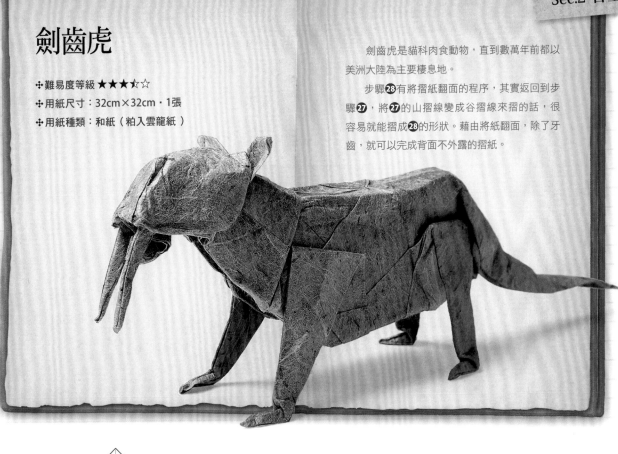

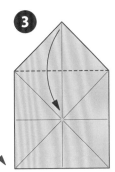

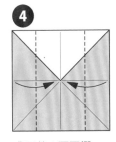

背面的△不要摺，
直接拉出來。

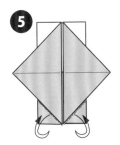

壓出山摺線的摺痕。

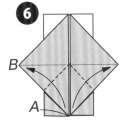

將角A對齊角B，
壓出摺痕。

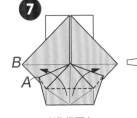

（過程圖）
背面的△不要摺，
直接拉出來。

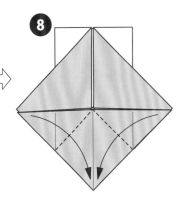

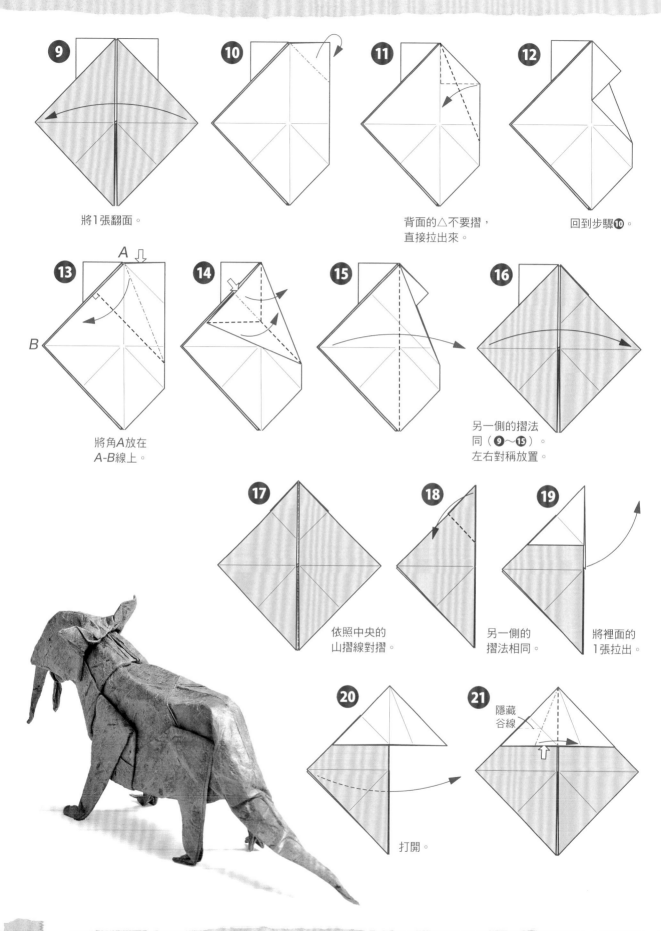

9 將1張翻面。

10

11 背面的△不要摺，直接拉出來。

12 回到步驟⑩。

13 將角A放在 A-B線上。

A

B

14

15

16 另一側的摺法同（❾～❿）。左右對稱放置。

17 依照中央的 山摺線對摺。

18 另一側的 摺法相同。

19 將裡面的 1張拉出。

20 打開。

21 隱藏 谷線

★★★
★★★
★☆
☆

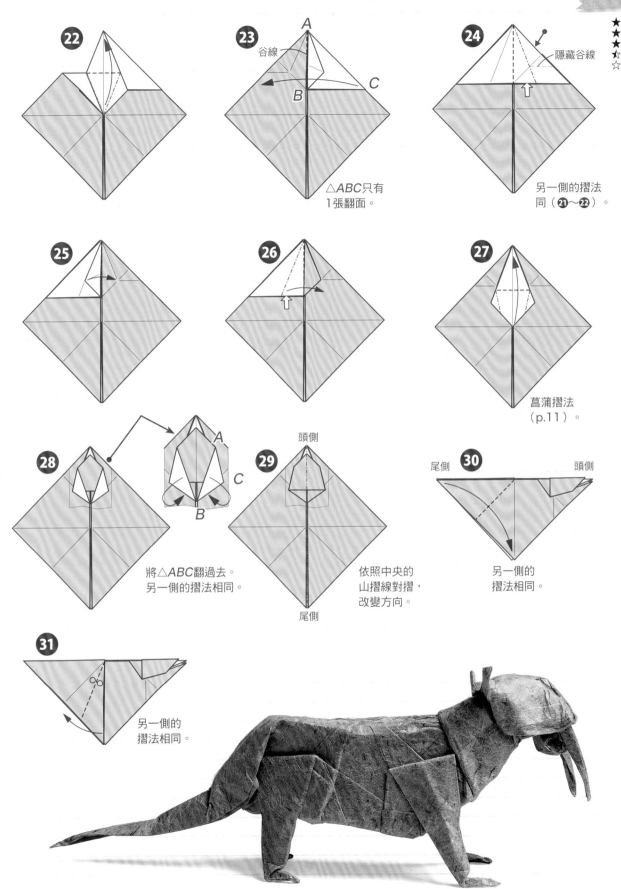

㉒

㉓

A

谷線

B

C

△*ABC*只有
1張翻面。

㉔

隱藏谷線

另一側的摺法
同（㉑～㉒）。

㉕

㉖

㉗

菖蒲摺法
（p.11）。

㉘

A

C

B

將△*ABC*翻過去。
另一側的摺法相同。

㉙

頭側

尾側

依照中央的
山摺線對摺，
改變方向。

㉚

尾側

頭側

另一側的
摺法相同。

㉛

另一側的
摺法相同。

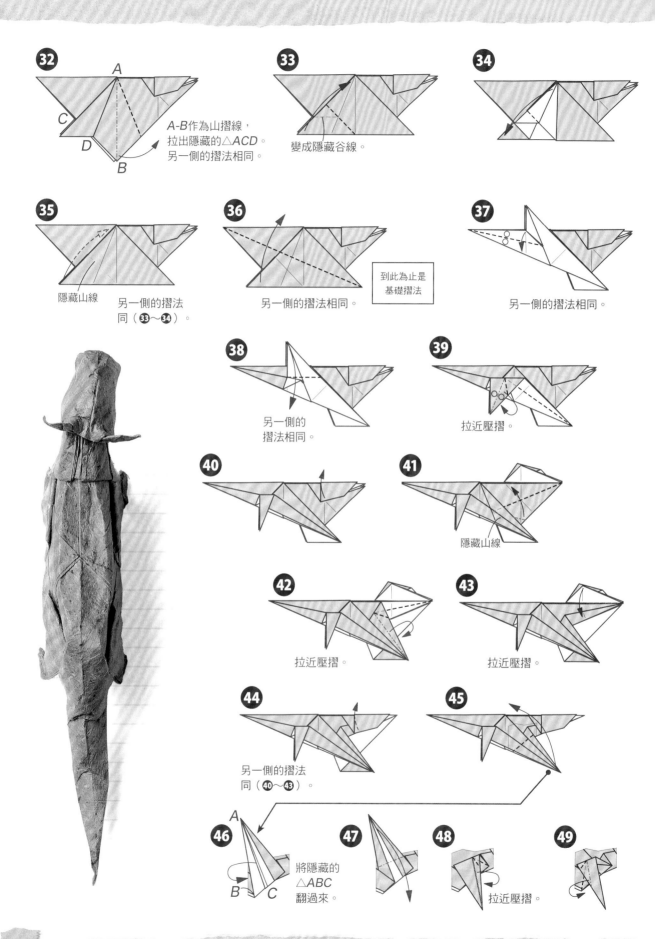

32 A, C, D, B
A-B作為山摺線，
拉出隱藏的△ACD。
另一側的摺法相同。

33 變成隱藏谷線。

34

35 隱藏山線
另一側的摺法
同（㉝～㉞）。

36 另一側的摺法相同。
到此為止是
基礎摺法

37 另一側的摺法相同。

38 另一側的
摺法相同。

39 拉近壓摺。

40

41 隱藏山線

42 拉近壓摺。

43 拉近壓摺。

44 另一側的摺法
同（㊵～㊸）。

45

46 A, B, C
將隱藏的
△ABC
翻過來。

47

48 拉近壓摺。

49

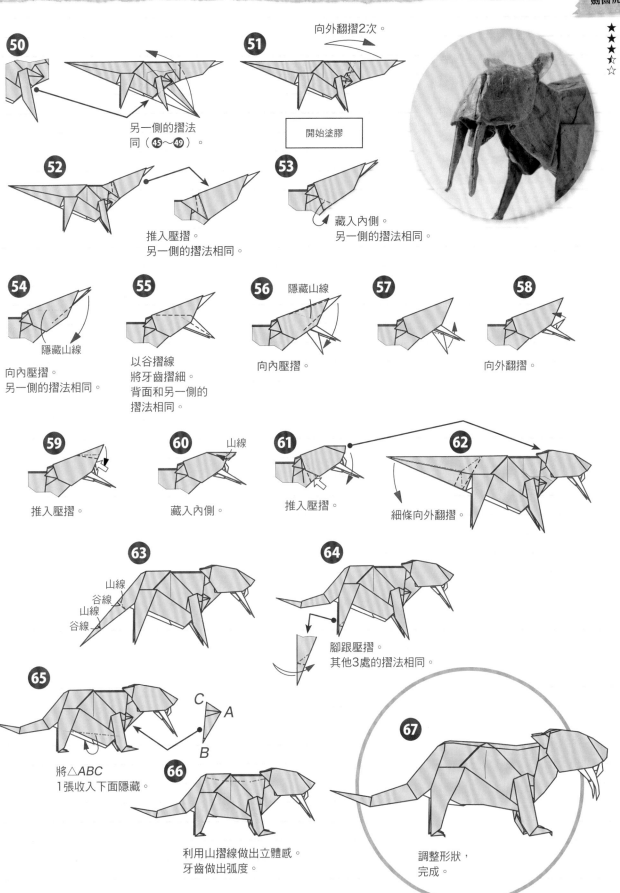

追溯象龜的進化，牠是由印度洋和太平洋諸島上互異的大型陸龜進化而來，因為濫捕，已有許多種類滅絕。

步驟❷中，如果襞褶取得比較大，龜殼高度就會變得比較高，但須注意如果取得過多，體型就會變得削瘦。從表面看的時候，襞褶的山摺線最好像步驟❸一樣，讓2條山摺線在尾端相交，頭側則可以有點朝向反側或是平行的感覺。

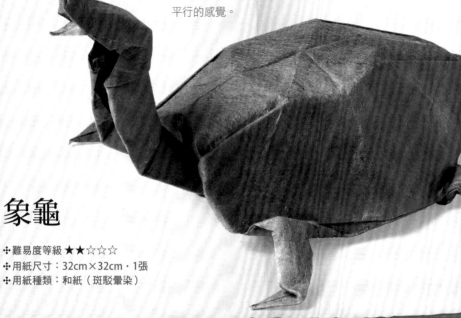

象龜

❖難易度等級 ★★☆☆☆
❖用紙尺寸：32cm×32cm・1張
❖用紙種類：和紙（斑駁暈染）

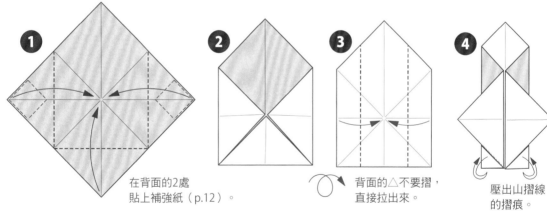

❶ 在背面的2處
貼上補強紙（p.12）。

❷

❸ 背面的△不要摺，
直接拉出來。

❹ 壓出山摺線
的摺痕。

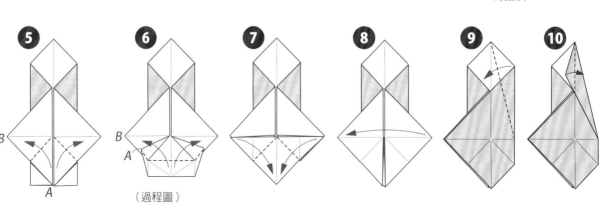

❺ 後面的△不要摺，
直接拉出來。

❻（過程圖）
將角A對齊角B，壓出摺痕。
另一側的摺法相同。

❼

❽

❾

❿

★★☆☆☆

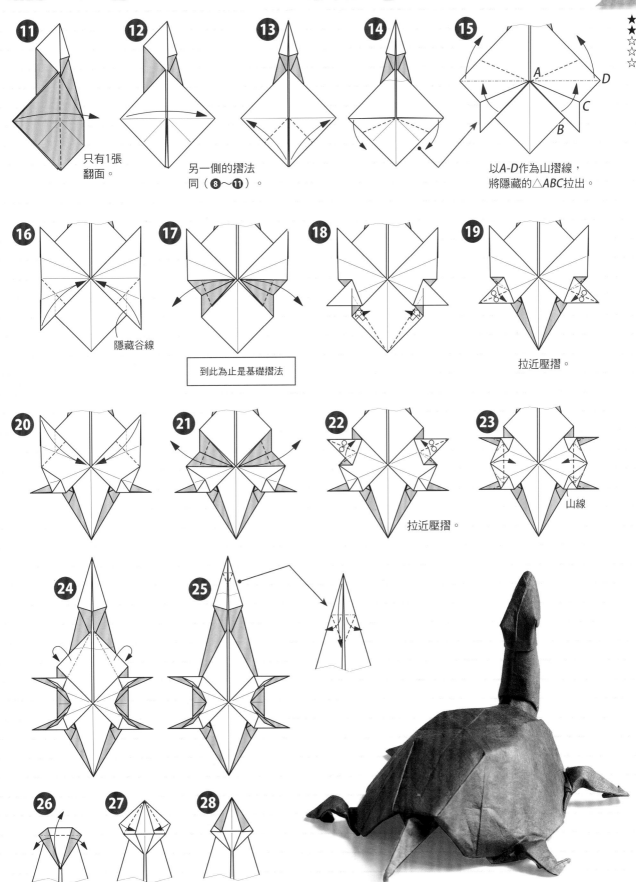

⑪ 只有1張
翻面。

⑫ 另一側的摺法
同（⑧～⑪）。

⑬

⑭

⑮ 以A-D作為山摺線，
將隱藏的△ABC拉出。

A D C B

⑯ 隱藏谷線

⑰ 到此為止是基礎摺法

⑱

⑲ 拉近壓摺。

⑳

㉑

㉒ 拉近壓摺。

㉓ 山線

㉔

㉕

㉖

㉗

㉘

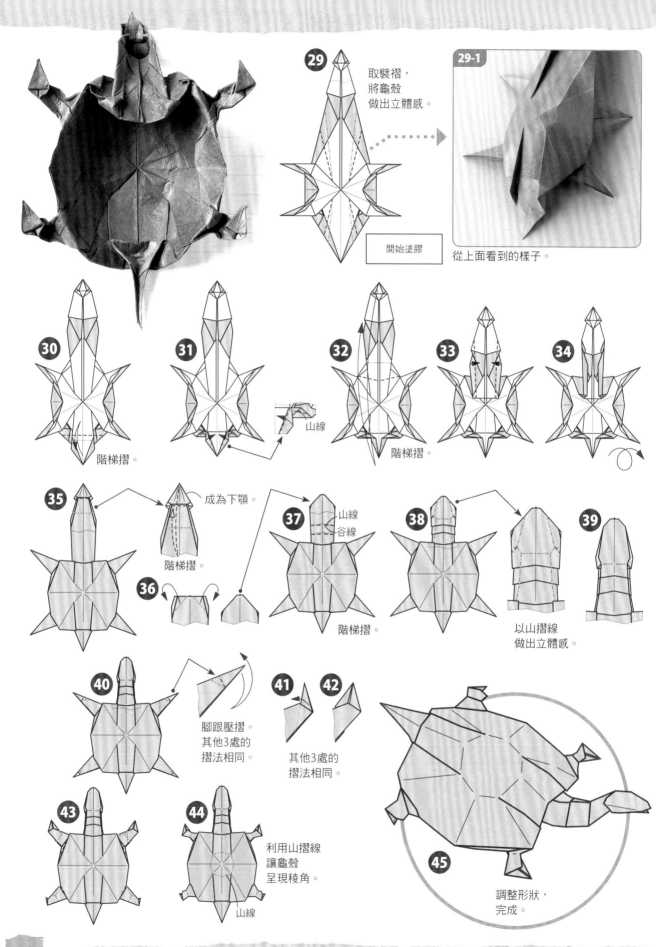

29 取襞摺，
將龜殼
做出立體感。

開始塗膠

29-1 從上面看到的樣子。

30 階梯摺。

31 山線

32 階梯摺。

33

34

35 成為下顎。
階梯摺。

36

37 山線
谷線
階梯摺。

38

39 以山摺線
做出立體感。

40 腳跟壓摺。
其他3處的
摺法相同。

41 42 其他3處的
摺法相同。

43

44 利用山摺線
讓龜殼
呈現稜角。
山線

45 調整形狀，
完成。

羱羊

❖難易度等級 ★★½☆☆
❖用紙尺寸：32cm×32cm・1張
❖用紙種類：和紙（薄楮紙）

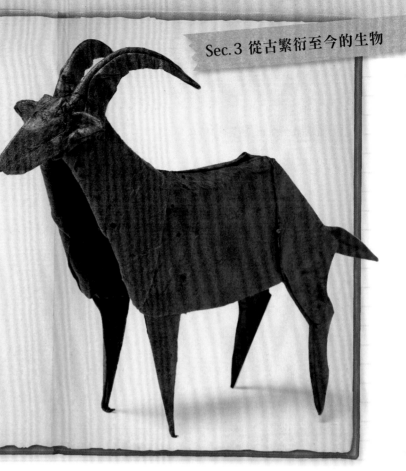

　　羱羊主要棲息在阿爾卑斯山脈，是山羊屬哺乳類的一種，但因濫捕，野生個體已經消滅殆盡。

　　在步驟❷❽中，將羊角部分往尾側方向摺時一定要注意，如果弧度太平，角看起來就會像是遠離頭部後方長出來的一樣，顯得很不自然。

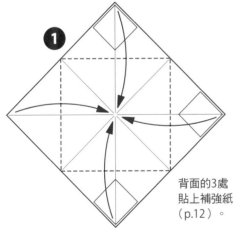

背面的3處
貼上補強紙
（p.12）。

背面的△不要摺，
直接拉出來。

壓出山摺線的摺痕。

山線

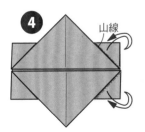

將角A對齊角B，
壓出摺痕。
另一側的摺法相同。

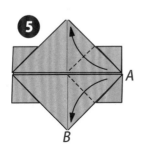

（過程圖）

背面的△不要摺，
直接拉出來。

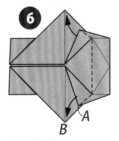

另一側的摺法
同（❹～❻）。

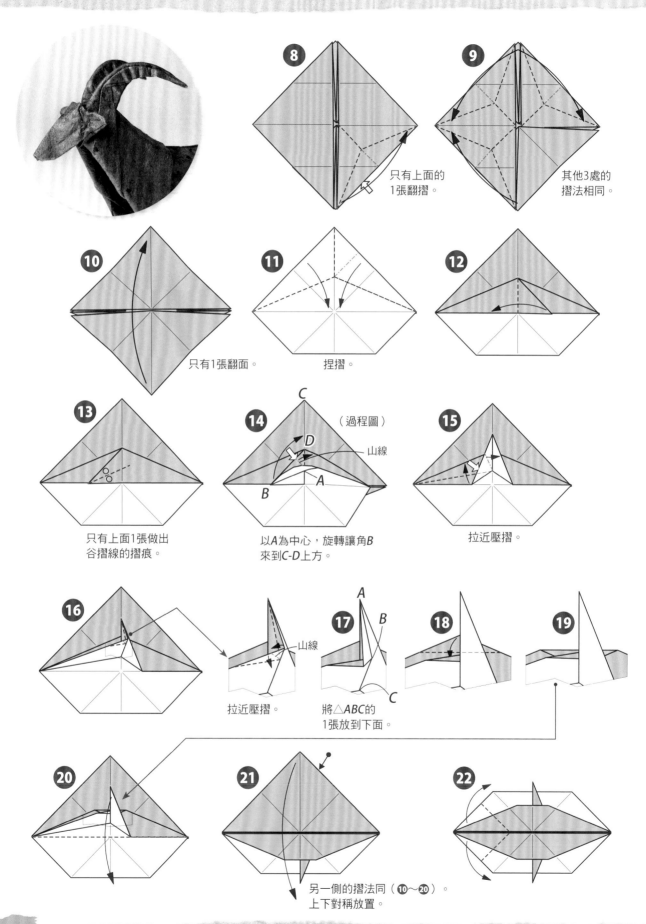

8 只有上面的
1張翻摺。

9 其他3處的
摺法相同。

10 只有1張翻面。

11 捏摺。

12

13 只有上面1張做出
谷摺線的摺痕。

14 （過程圖）
C
D
山線
B
A
以A為中心,旋轉讓角B
來到C-D上方。

15 拉近壓摺。

16 山線
拉近壓摺。

17 A
B
C
將△ABC的
1張放到下面。

18

19

20

21 另一側的摺法同(10~20)。
上下對稱放置。

22

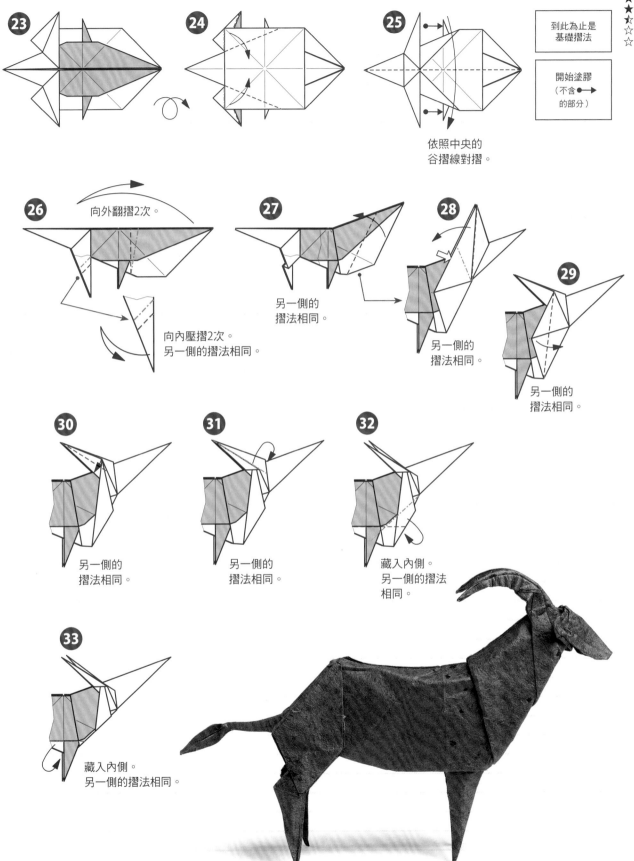

23

24

25

★★☆☆☆

到此為止是
基礎摺法

開始塗膠
（不含●━━►
的部分）

依照中央的
谷摺線對摺。

26

向外翻摺2次。

向內壓摺2次。
另一側的摺法相同。

27

另一側的
摺法相同。

28

另一側的
摺法相同。

29

另一側的
摺法相同。

30

另一側的
摺法相同。

31

另一側的
摺法相同。

32

藏入內側。
另一側的摺法
相同。

33

藏入內側。
另一側的摺法相同。

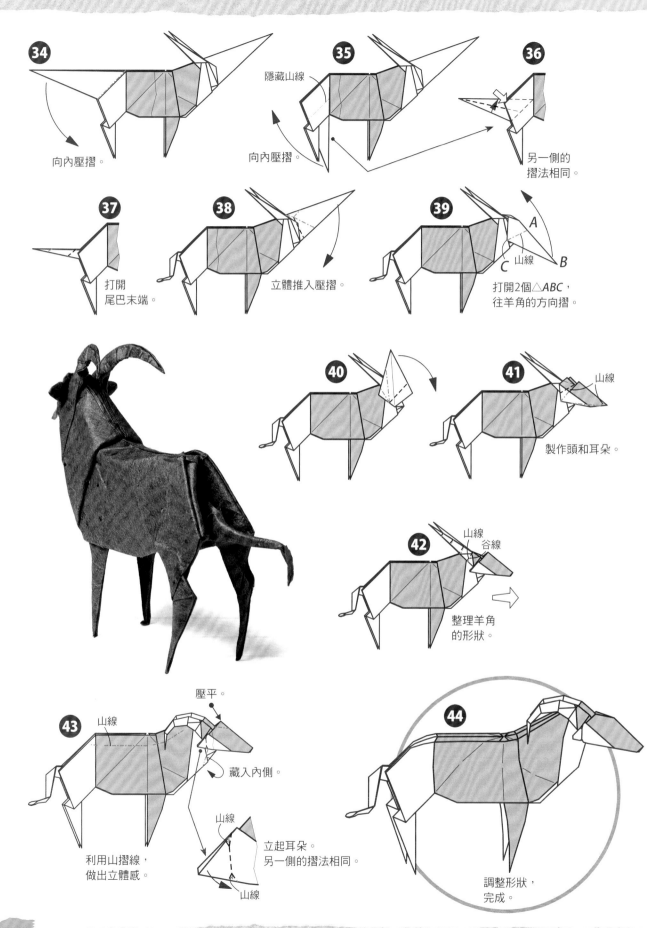

34 向內壓摺。

35 隱藏山線 向內壓摺。

36 另一側的摺法相同。

37 打開尾巴末端。

38 立體推入壓摺。

39 打開2個△ABC，往羊角的方向摺。A 山線 C B

40

41 山線 製作頭和耳朵。

42 山線 谷線 整理羊角的形狀。

43 山線 壓平。 藏入內側。 利用山摺線，做出立體感。 山線 立起耳朵。另一側的摺法相同。 山線

44 調整形狀，完成。

嘶鳴的馬

✤難易度等級 ★★✬☆☆
✤用紙尺寸：32cm×32cm・1張
✤用紙種類：和紙（粕入色楮紙）

一般認為馬原產於北美大陸，但是野生種已經因為人類的狩獵而瀕臨滅絕。

本作品摺法和已出版的《擬真摺紙1》中刊載的「馬」不同。嘶鳴的姿勢採用p.74❹的摺法，四腳站立的姿勢則是採用p.75❸的摺法，如果在頸部和背部交界處做出階梯狀，外形會更加美觀，建議你挑戰看看。

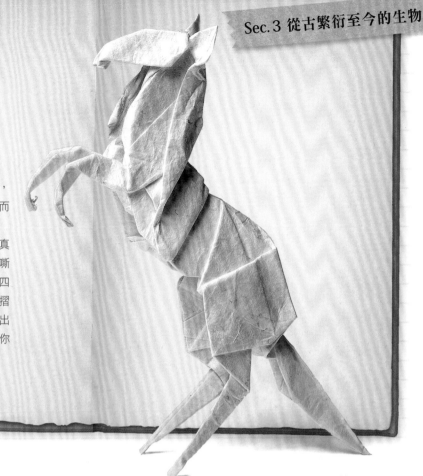

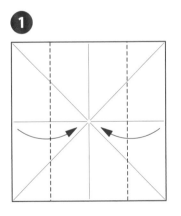

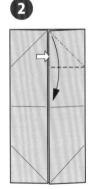

打開 ⟹ 摺紙。

其他3處的摺法相同。

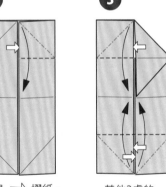

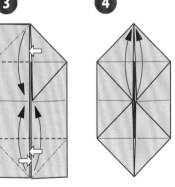

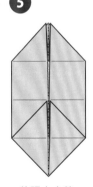

依照中央的山摺線對摺。

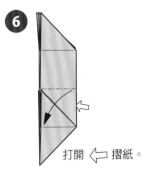

打開 ⟸ 摺紙。

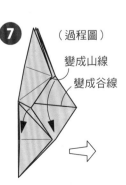

（過程圖）
變成山線
變成谷線

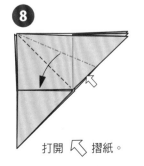

打開 ⟸ 摺紙。

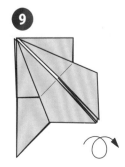

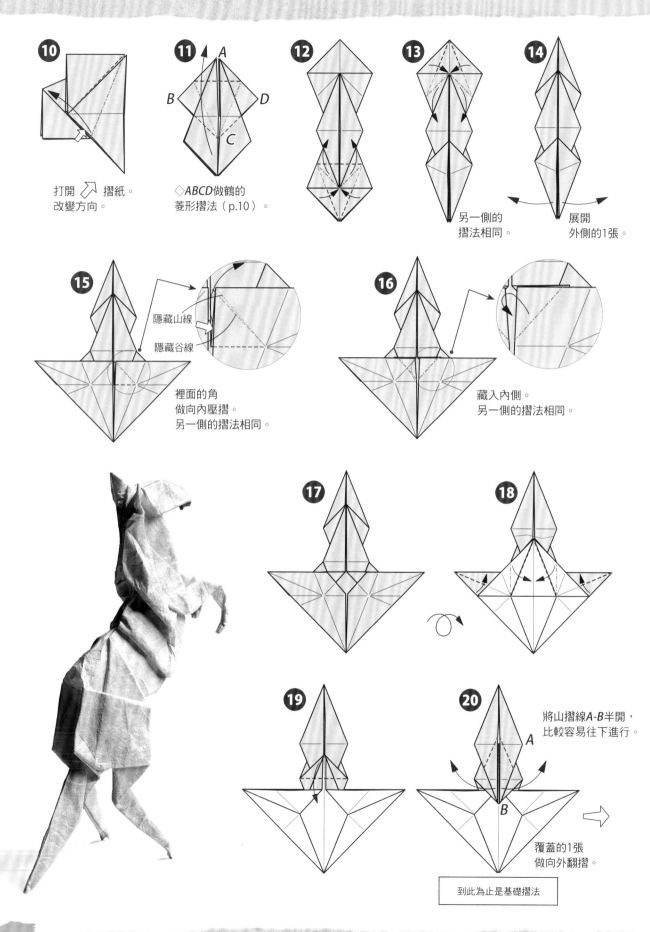

⑩ 打開 ↗ 摺紙。
改變方向。

⑪ ◇ABCD做鶴的
菱形摺法（p.10）。

⑬ 另一側的
摺法相同。

⑭ 展開
外側的1張。

⑮ 隱藏山線
隱藏谷線
裡面的角
做向內壓摺。
另一側的摺法相同。

⑯ 藏入內側。
另一側的摺法相同。

⑳ 將山摺線A-B半開，
比較容易往下進行。

⑲ ⑳ 覆蓋的1張
做向外翻摺。

到此為止是基礎摺法

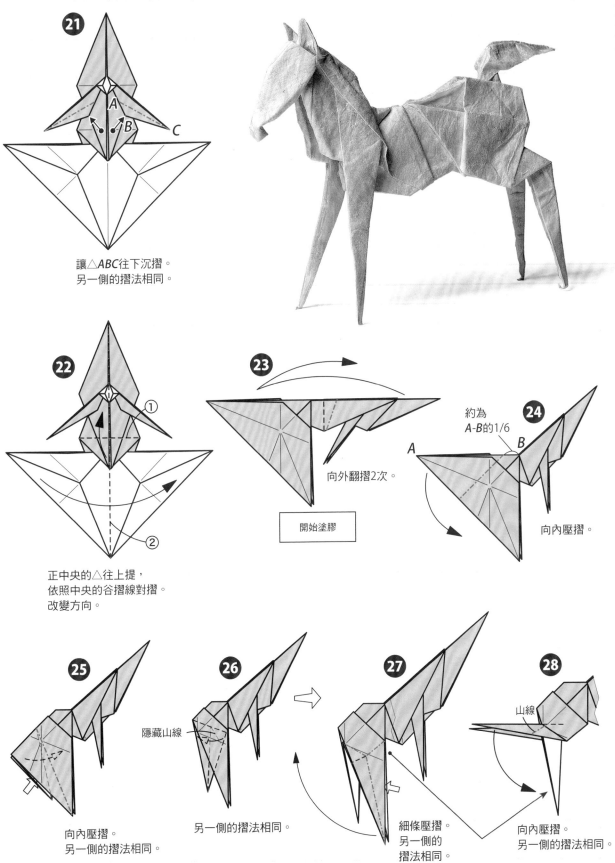

㉑ 讓△*ABC*往下沉摺。
另一側的摺法相同。

㉒ 正中央的△往上提，
依照中央的谷摺線對摺。
改變方向。

㉓ 向外翻摺2次。

開始塗膠

㉔ 約為
*A-B*的1/6
向內壓摺。

㉕ 向內壓摺。
另一側的摺法相同。

㉖ 隱藏山線
另一側的摺法相同。

㉗ 細條壓摺。
另一側的
摺法相同。

㉘ 山線
向內壓摺。
另一側的摺法相同。

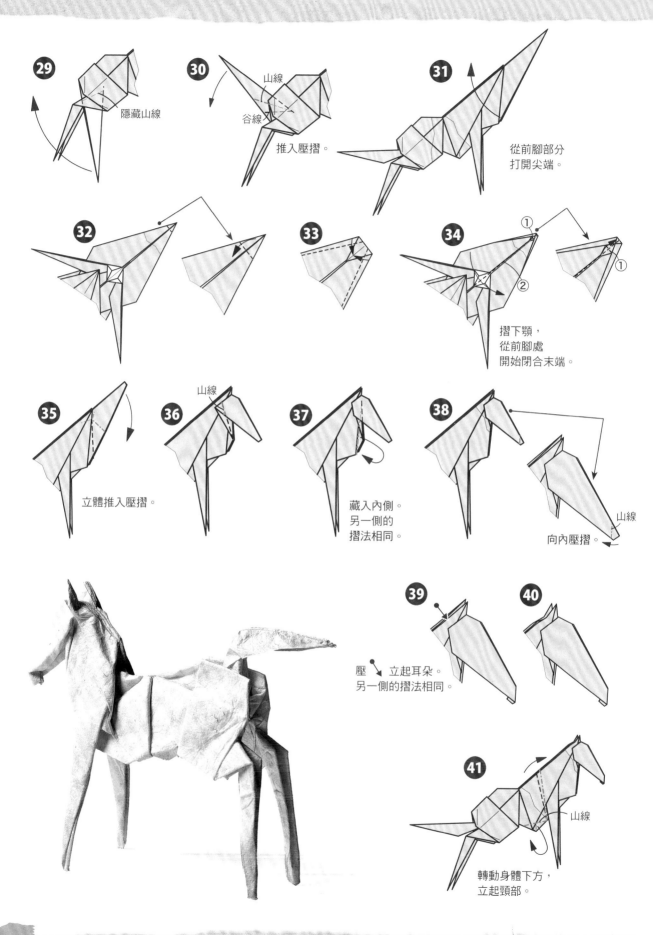

29 隱藏山線

30 山線
谷線
推入壓摺。

31 從前腳部分
打開尖端。

32

33

34 ① ①
②
摺下顎，
從前腳處
開始閉合末端。

35 立體推入壓摺。

36 山線

37 藏入內側。
另一側的
摺法相同。

38 山線
向內壓摺。

39 壓 立起耳朵。
另一側的摺法相同。

40

41 山線
轉動身體下方，
立起頸部。

★★
★☆
☆

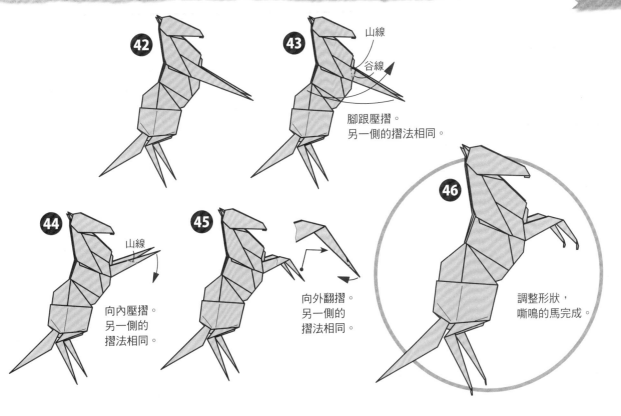

㊷

㊸ 山線
谷線
腳跟壓摺。
另一側的摺法相同。

㊹ 山線
向內壓摺。
另一側的
摺法相同。

㊺ 向外翻摺。
另一側的
摺法相同。

㊻ 調整形狀，
嘶鳴的馬完成。

從p.73步驟㉘開始，改變摺法，
就會變成用四隻腳站立的馬。

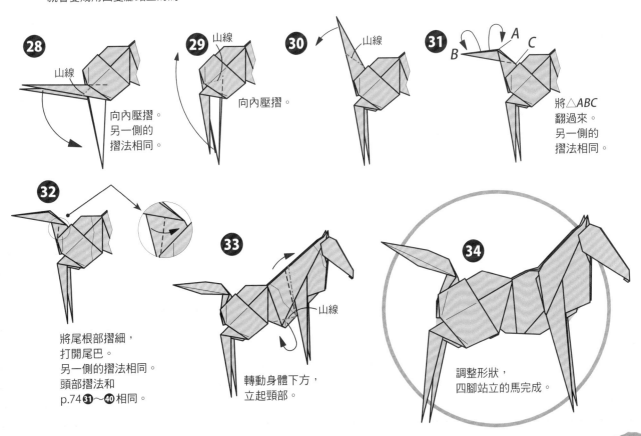

㉘ 山線
向內壓摺。
另一側的
摺法相同。

㉙ 山線
向內壓摺。

㉚ 山線

㉛ A
C
B
將△ABC
翻過來。
另一側的
摺法相同。

㉜ 將尾根部摺細，
打開尾巴。
另一側的摺法相同。
頭部摺法和
p.74㉛～㊵相同。

㉝ 山線
轉動身體下方，
立起頸部。

㉞ 調整形狀，
四腳站立的馬完成。

蝙蝠

❖ 難易度等級 ★★★☆☆
❖ 用紙尺寸：22cm×22cm・1張
❖ 用紙種類：和紙（刷金線純楮紙）

這是從「4鶴」而來的典型摺紙作品。所謂4鶴，是指1張紙摺出4個「鶴的基本形」，而在4鶴系列中，翻面壓摺（p.9）就不可或缺。想要讓作品立起來，將腳跟部分往前摺出，尾巴末端稍微往內摺就可以了。

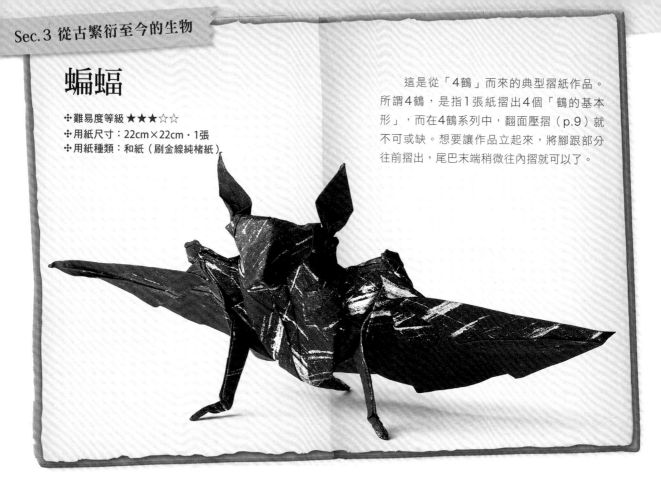

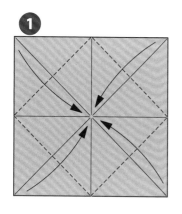

將這個面朝外，
摺「青蛙的基本形」（p.10）。

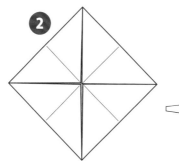

翻面壓摺（p.9）。

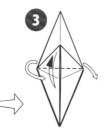

其他3處的
摺法相同。

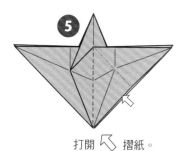

打開 摺紙。

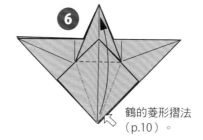

鶴的菱形摺法
（p.10）。

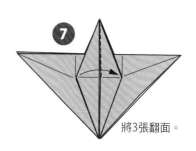

將3張翻面。

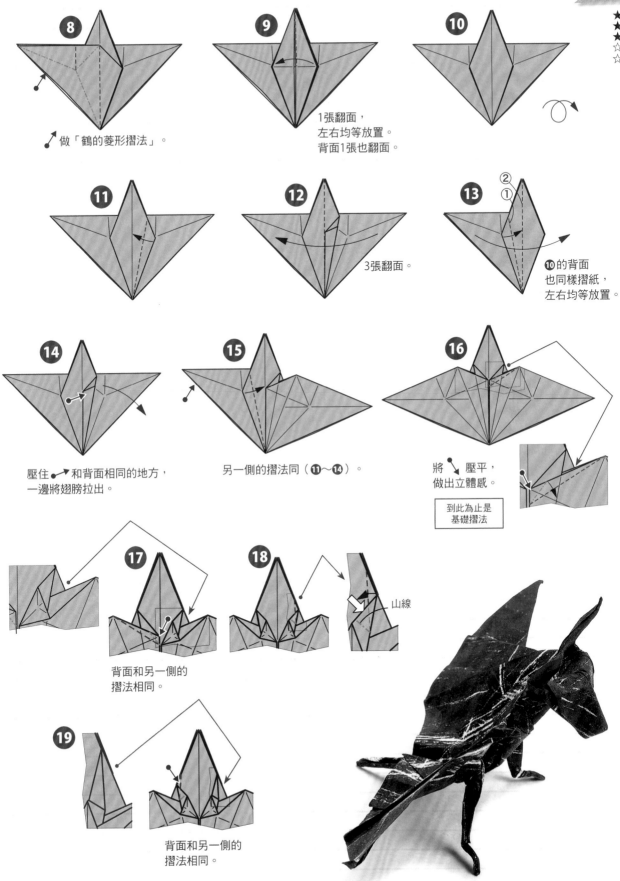

8

做「鶴的菱形摺法」。

9

1張翻面，
左右均等放置。
背面1張也翻面。

10

★
★★★
☆
☆

11

12

3張翻面。

13

②
①

⑩的背面
也同樣摺紙，
左右均等放置。

14

壓住 ●→ 和背面相同的地方，
一邊將翅膀拉出。

15

另一側的摺法同（⑪～⑭）。

16

將 ↘ 壓平，
做出立體感。

到此為止是
基礎摺法

17

背面和另一側的
摺法相同。

18

山線

19

背面和另一側的
摺法相同。

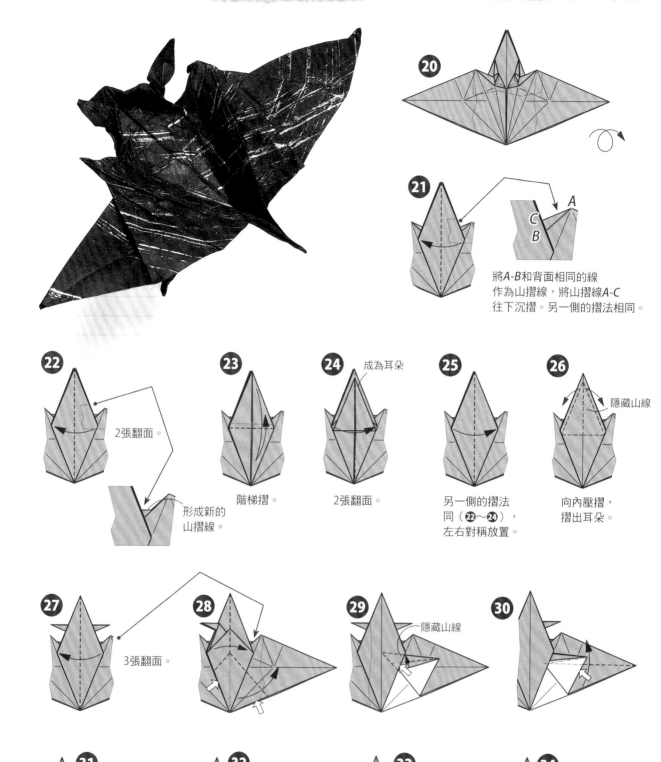

20

21

將A-B和背面相同的線
作為山摺線，將山摺線A-C
往下沉摺。另一側的摺法相同。

22

2張翻面。

形成新的
山摺線。

23

階梯摺。

24

成為耳朵

2張翻面。

25

另一側的摺法
同（②～②），
左右對稱放置。

26

隱藏山線

向內壓摺，
摺出耳朵。

27

3張翻面。

28

29

隱藏山線

30

31

32

33

34

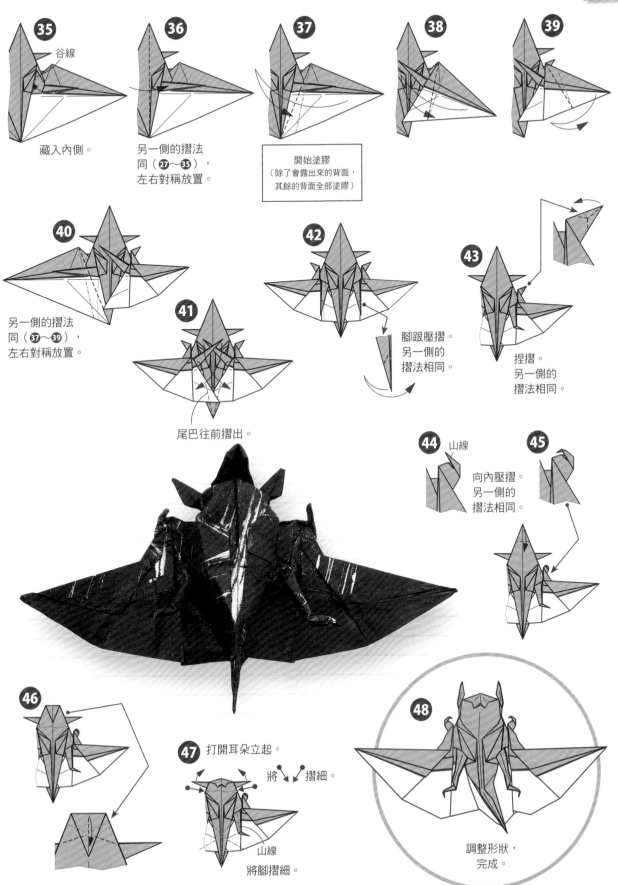

遠嚎的狼

❖難易度等級 ★★★☆☆
❖用紙尺寸：29cm×29cm 1張
❖用紙種類：和紙（粕入色楮紙）

以滅絕的日本狼作為模型的作品。❹~❹有將前面壓平成5角形的程序，可以摺出比較大的下顎。步驟❻~❻的作法，以3等分角將前腳摺細，就可以和p.68「羚羊」⓬~⓮一樣，打開尾側，做腳跟壓摺。在❺有加入壓平耳朵根部的步驟，如果要塗膠，最好在這之後進行。

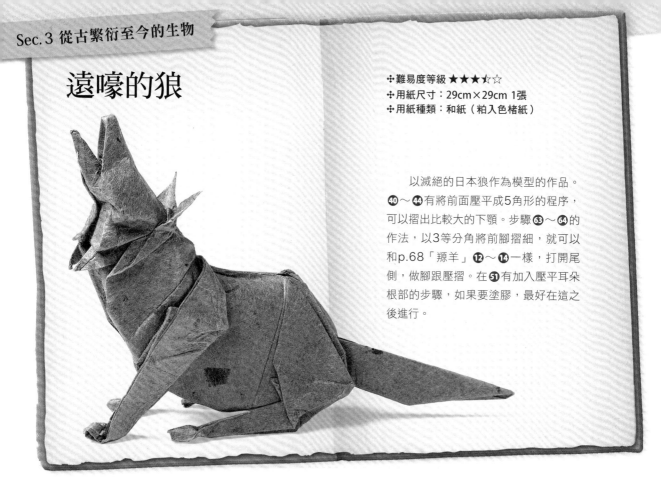

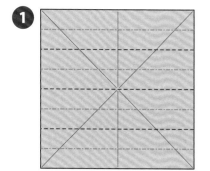

利用山摺線和谷摺線，做8等分蛇腹摺。

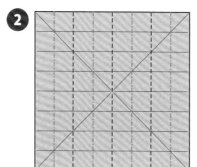

直角方向也同樣摺紙。

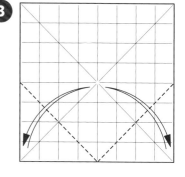

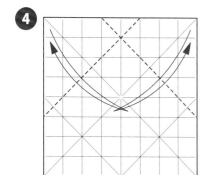

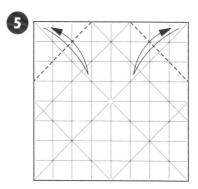

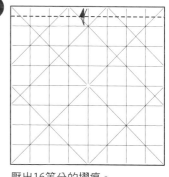

壓出16等分的摺痕。

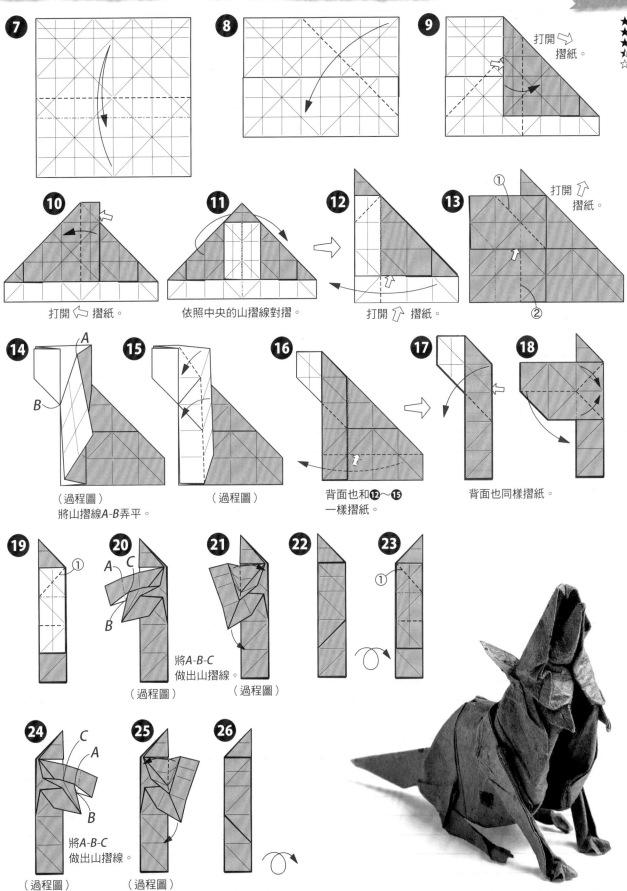

★ ★ ★
★ ★ ☆
☆

⑦

⑧

⑨ 打開 ⇨ 摺紙。

⑩ 打開 ⇦ 摺紙。

⑪ 依照中央的山摺線對摺。

⑫ 打開 ⇧ 摺紙。

⑬ 打開 ⇧ 摺紙。
①
②

⑭ （過程圖）
將山摺線A-B弄平。
A
B

⑮ （過程圖）

⑯ 背面也和⑫～⑮
一樣摺紙。

⑰ 背面也同樣摺紙。

⑱

⑲ ①

⑳ 將A-B-C
做出山摺線。
A C
B
（過程圖）

㉑ （過程圖）

㉒

㉓ ①

㉔ 將A-B-C
做出山摺線。
C
A
B
（過程圖）

㉕ （過程圖）

㉖

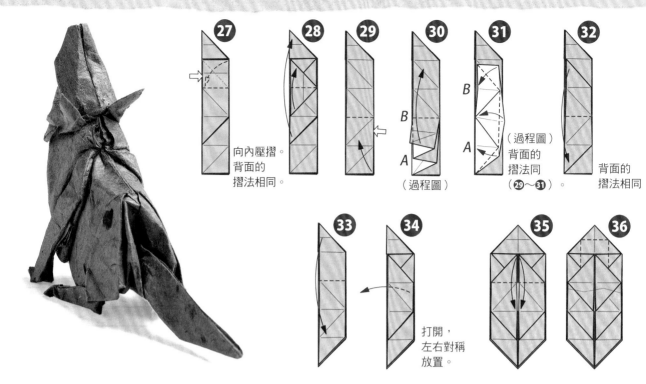

27 向內壓摺。
背面的
摺法相同。

28

29

30
B
A
（過程圖）

31
B
A
（過程圖）
背面的
摺法同
（**29**～**31**）。

32
背面的
摺法相同

33

34 打開，
左右對稱
放置。

35

36

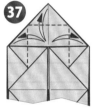

37 壓出谷摺線
的摺痕。

38 隱藏谷線

39

40 將部分往上提。
A
B

41 在角A-B上做出山摺線摺痕，
回到**40**。另一側的摺法相同。
A
B

42

43
C
A' A
B' B
角C壓平，
做出2條山摺線
A-B和A'-B'、
隱藏谷線B-B'的
摺痕。

44
B' C
B
A' A

45

46
參照p.68「羱羊」
⑫～**⑭**。

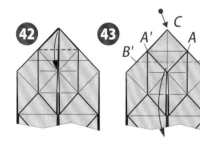

47

48

49 頭側
依照中央的
山摺線對摺，
改變方向。
尾側

50 尾側　　　　　　　頭側
背面也同樣摺紙到**68**。

51
到此為止是基礎摺法
壓扁

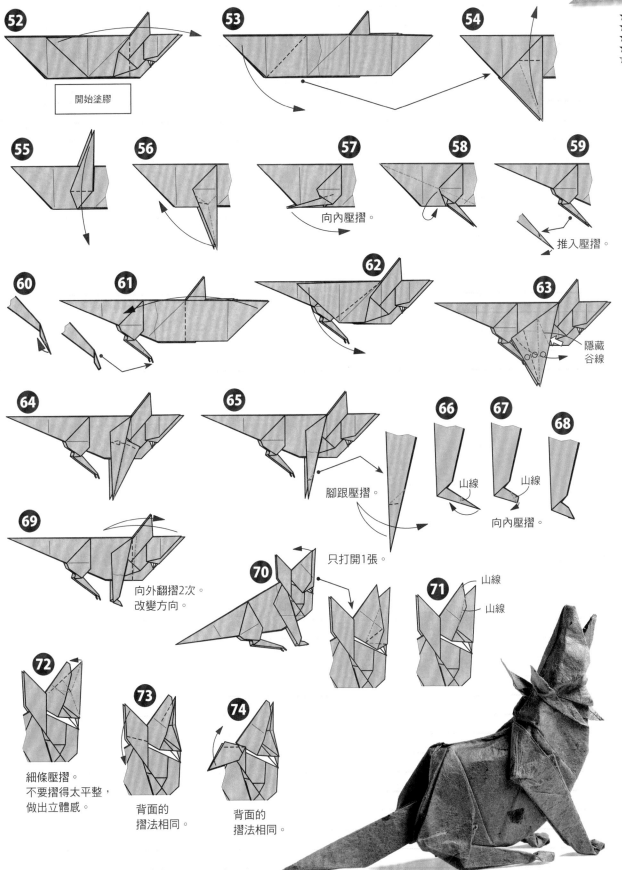

★ ★ ★
★ ★ ☆

52 開始塗膠

53

54

55

56

57 向內壓摺。

58

59 推入壓摺。

60

61

62

63 隱藏
谷線

64

65 腳跟壓摺。

66 山線

67 山線

68 向內壓摺。

只打開1張。

69 向外翻摺2次。
改變方向。

70

71 山線
山線

72 細條壓摺。
不要摺得太平整，
做出立體感。

73 背面的
摺法相同。

74 背面的
摺法相同。

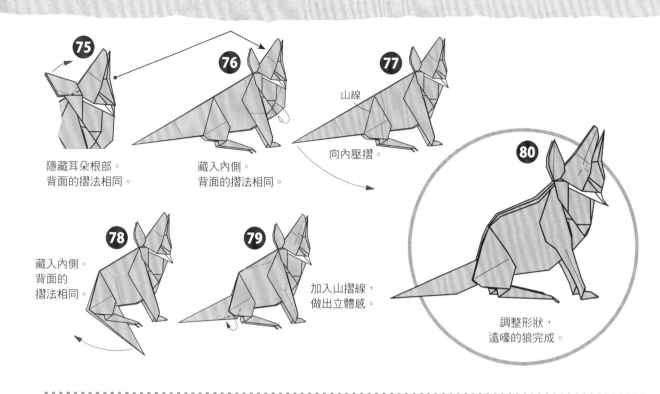

75 隱藏耳朵根部。
背面的摺法相同。

76 藏入內側。
背面的摺法相同。

77 山線
向內壓摺。

78 藏入內側。
背面的
摺法相同。

79 加入山摺線，
做出立體感。

80 調整形狀，
遠嚎的狼完成。

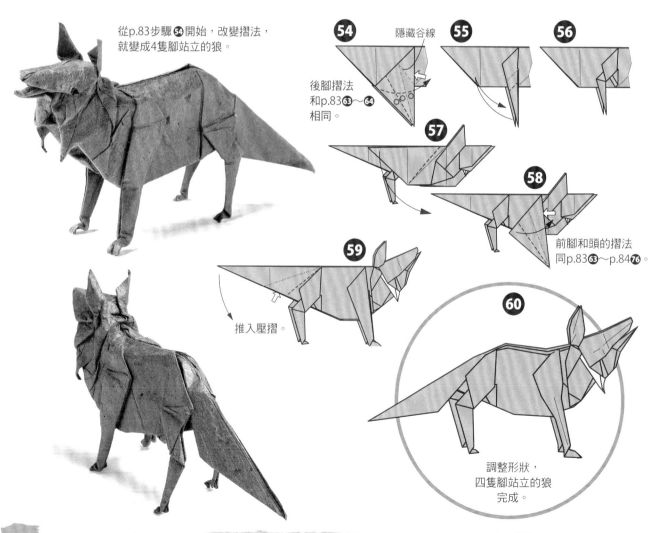

從p.83步驟**54**開始，改變摺法，
就變成4隻腳站立的狼。

54 隱藏谷線
後腳摺法
和p.83**63**～**64**
相同。

55

56

57

58 前腳和頭的摺法
同p.83**63**～p.84**76**。

59 推入壓摺。

60 調整形狀，
四隻腳站立的狼
完成。

雙髻鯊

❖ 難易度等級 ★★★☆☆
❖ 用紙尺寸：32cm×32cm · 1張
❖ 用紙種類：因州雲龍紙 · 薄（塗布CMC）

　　鯊魚的起源，據說可以追溯到約4億年前的古生代泥盆紀。

　　從步驟❸❽完成的左右角（圖中為上下）來摺突出於兩側的眼睛時，最好在完成階段將左右的眼尾往內摺，讓眼睛部分從側面看時呈扁平狀。而腹鰭部的紙會變得很厚，建議最好選用較薄的紙。

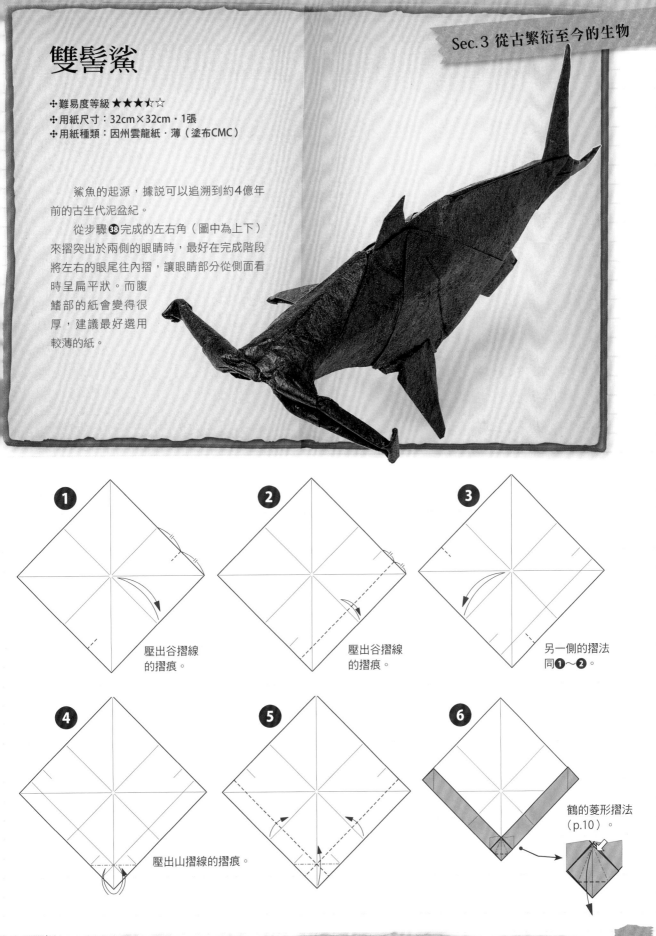

❶ 壓出谷摺線的摺痕。

❷ 壓出谷摺線的摺痕。

❸ 另一側的摺法同❶～❷。

❹ 壓出山摺線的摺痕。

❺

❻ 鶴的菱形摺法（p.10）。

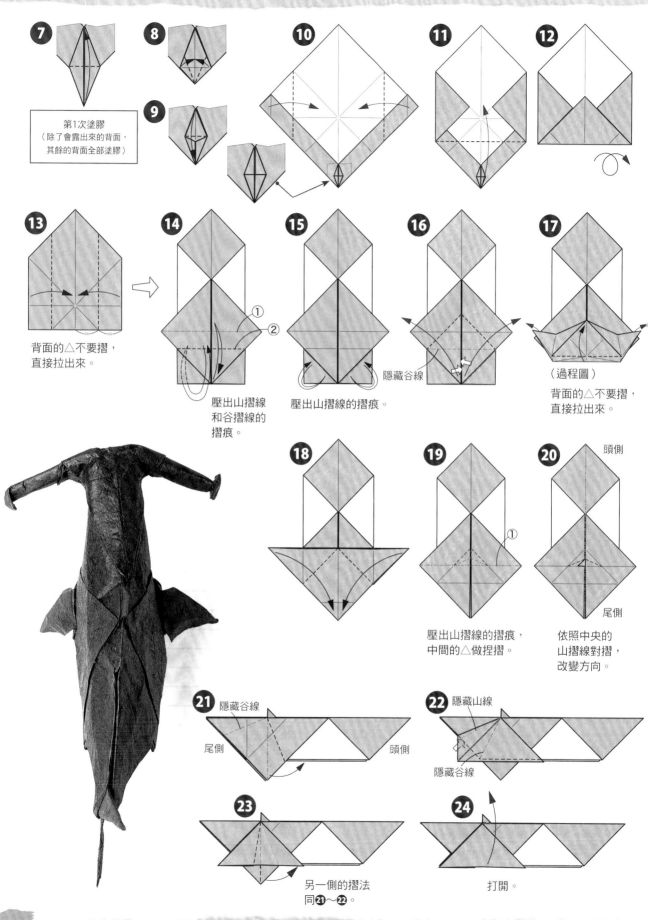

7

8

9

第1次塗膠
（除了會露出來的背面，
其餘的背面全部塗膠）

10

11

12

13

背面的△不要摺，
直接拉出來。

14

①
②

壓出山摺線
和谷摺線的
摺痕。

15

隱藏谷線

壓出山摺線的摺痕。

16

17

（過程圖）

背面的△不要摺，
直接拉出來

18

19

①

壓出山摺線的摺痕，
中間的△做捏摺。

20

頭側

尾側

依照中央的
山摺線對摺，
改變方向。

21 隱藏谷線

尾側

頭側

22 隱藏山線

隱藏谷線

23

另一側的摺法
同21～22。

24

打開。

86

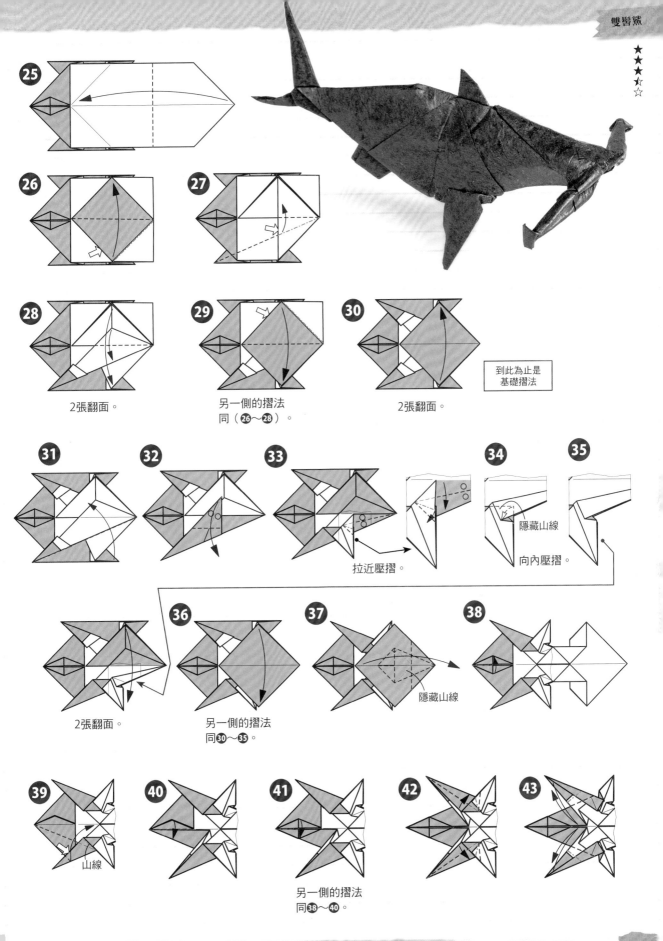

25

26

27

28

2張翻面。

29

另一側的摺法
同（26～28）。

30

2張翻面。

到此為止是
基礎摺法

31

32

33

拉近壓摺。

34

隱藏山線

向內壓摺。

35

36

2張翻面。

另一側的摺法
同30～35。

37

隱藏山線

38

39

山線

40

41

另一側的摺法
同38～40。

42

43

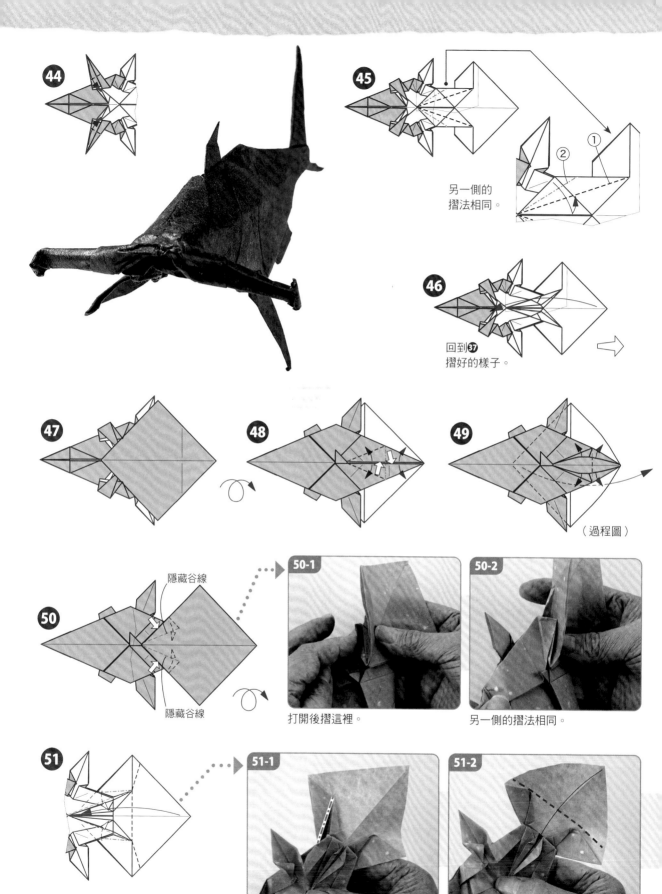

44

45 另一側的
摺法相同。

①
②

46 回到**37**
摺好的樣子。

47

48

49 （過程圖）

50 隱藏谷線

隱藏谷線

50-1 打開後摺這裡。

50-2 另一側的摺法相同。

51

51-1 摺**51**上側山摺線的樣子。
將山摺線往下摺入。

51-2 摺**51**下側的樣子。

★★★
★★★
★★☆
☆

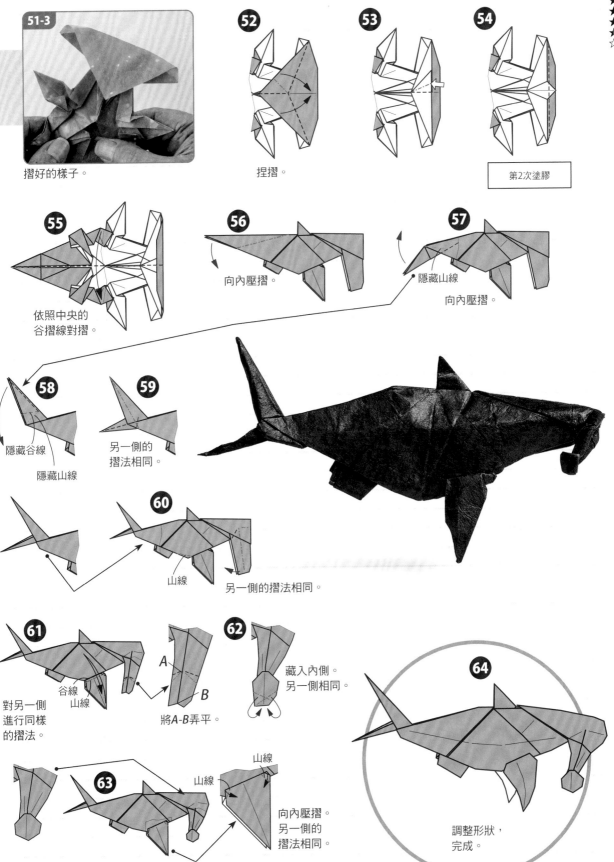

51-3
摺好的樣子。

52
捏摺。

54
第2次塗膠

55
依照中央的
谷摺線對摺。

56
向內壓摺。

57
隱藏山線
向內壓摺。

58
隱藏谷線
隱藏山線

59
另一側的
摺法相同。

60
山線
另一側的摺法相同。

61
對另一側
進行同樣
的摺法。
谷線
山線

A
B
將A-B弄平。

62
藏入內側。
另一側相同。

63
山線
山線
向內壓摺。
另一側的
摺法相同。

64
調整形狀,
完成。

鬥牛

本作品和p.46「笠頭螈」開始時的摺法相似。「笠頭螈」中是摺過1次「坐墊摺法」（❶）之後做「魚的基本形」，而本作品是以做了3次的「坐墊摺法」摺出3對長角。其中2對做為前腳和後腳，剩下的1對可以展開成為牛角。

❖難易度等級 ★★★★☆
❖用紙尺寸：40cm×40cm・1張
❖用紙種類：和紙（粗入色楮紙）

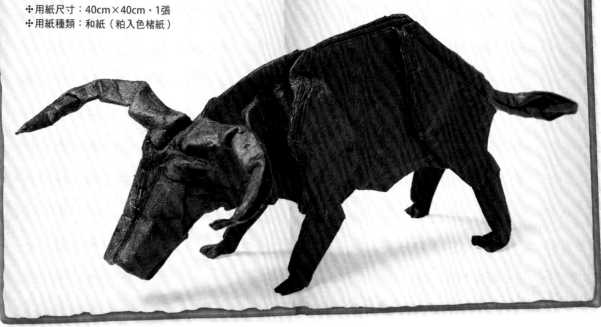

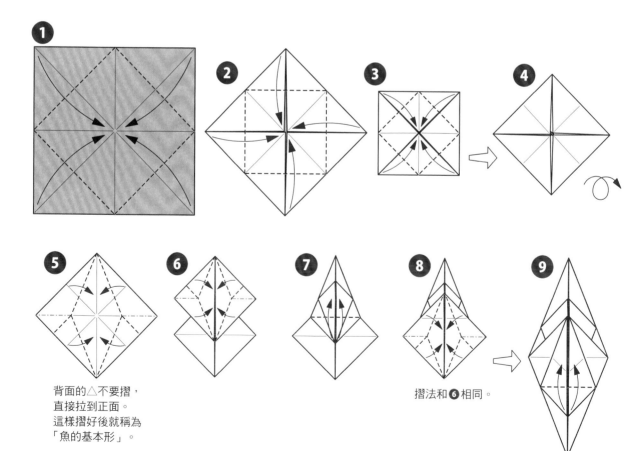

背面的△不要摺，
直接拉到正面。
這樣摺好後就稱為
「魚的基本形」。

摺法和❻相同。

★
★★★
★★★★
☆

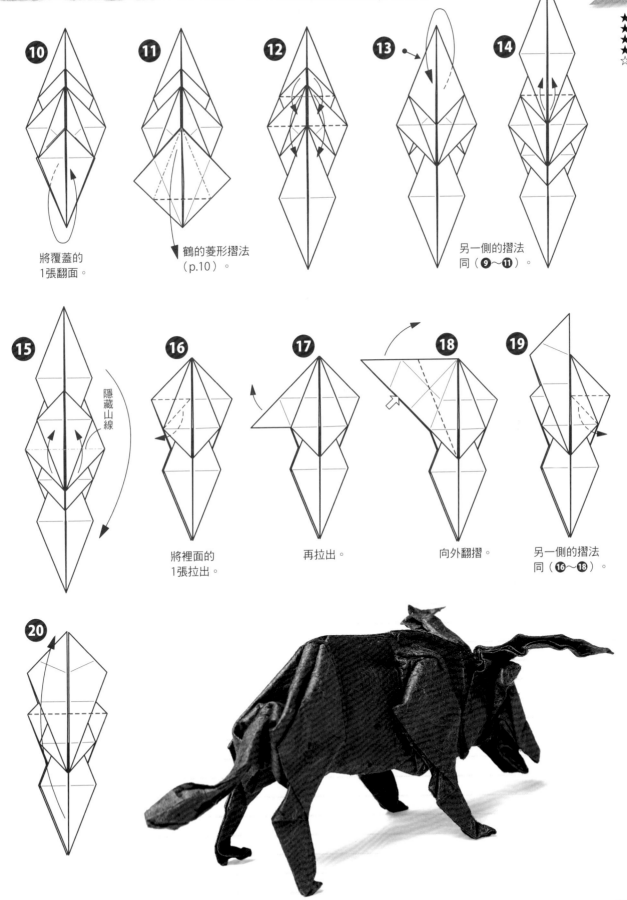

10 將覆蓋的
1張翻面。

11 鶴的菱形摺法
（p.10）。

12

13

14 另一側的摺法
同（**9**～**11**）。

15 隱藏山線

16 將裡面的
1張拉出。

17 再拉出。

18 向外翻摺。

19 另一側的摺法
同（**16**～**18**）。

20

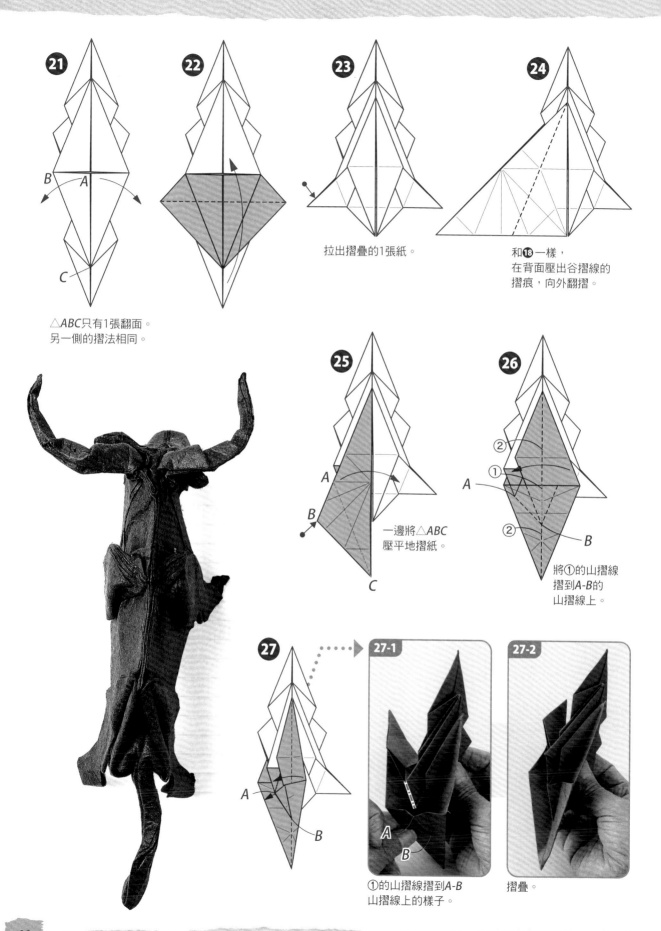

21

B　A

C

△ABC只有1張翻面。
另一側的摺法相同。

22

23

拉出摺疊的1張紙。

24

和⑱一樣，
在背面壓出谷摺線的
摺痕，向外翻摺。

25

A

B

C

一邊將△ABC
壓平地摺紙。

26

②

①

A

②

B

將①的山摺線
摺到A-B的
山摺線上。

27

A

B

27-1

A

B

①的山摺線摺到A-B
山摺線上的樣子。

27-2

摺疊。

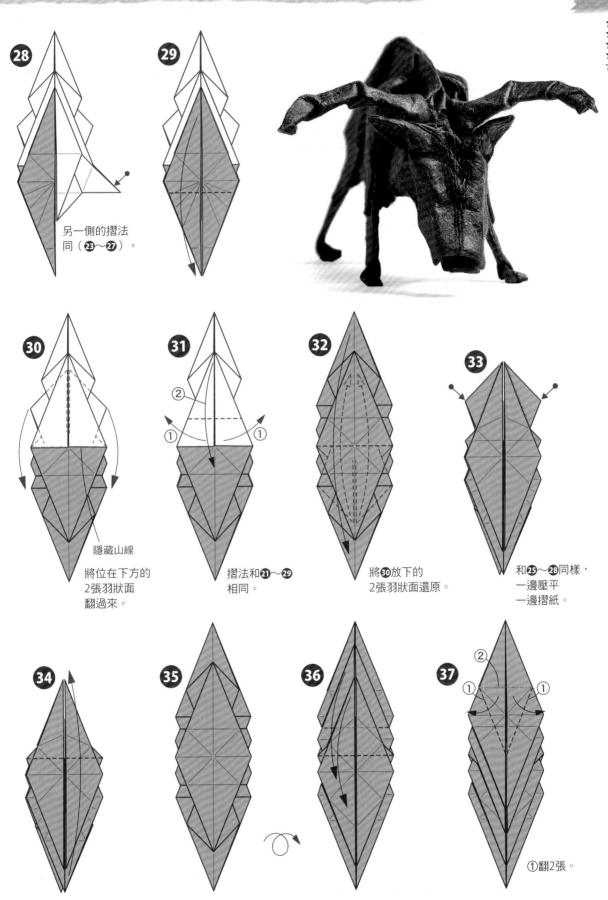

★
★★
★★★
☆

28 另一側的摺法
同（**23**～**27**）。

29

30 隱藏山線

將位在下方的
2張羽狀面
翻過來。

31
②
①　①
摺法和**21**～**29**
相同。

32 將**30**放下的
2張羽狀面還原。

33 和**25**～**28**同樣，
一邊壓平
一邊摺紙。

34

35

36

37
②
①　①
①翻2張。

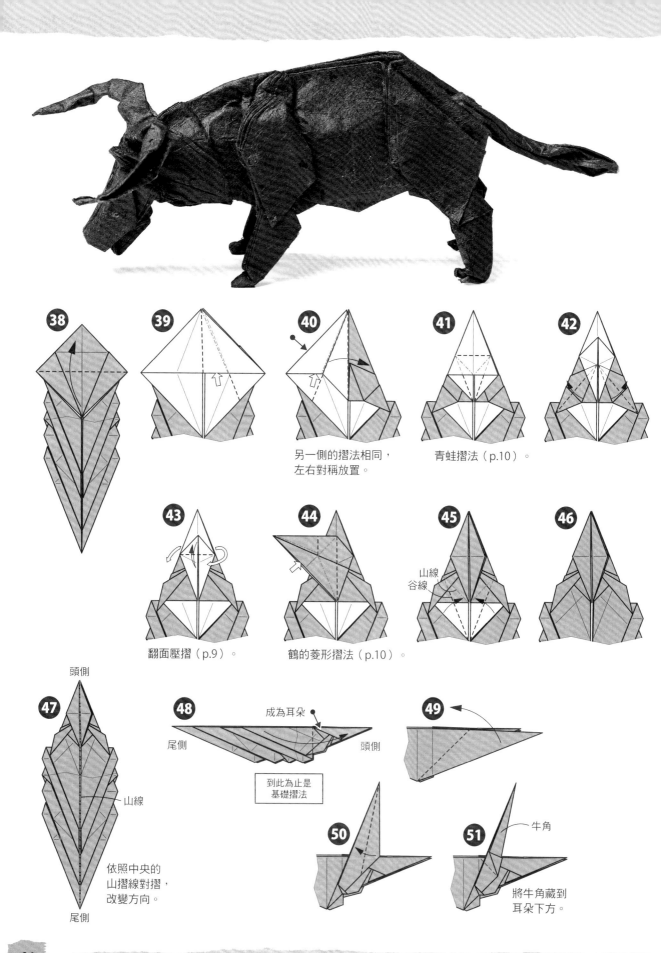

38

39

40

另一側的摺法相同，
左右對稱放置。

41

青蛙摺法（p.10）。

42

43

翻面壓摺（p.9）。

44

鶴的菱形摺法（p.10）。

45

山線
谷線

46

47

頭側

山線

依照中央的
山摺線對摺，
改變方向。

尾側

48

尾側

成為耳朵

頭側

到此為止是
基礎摺法

49

50

51

牛角

將牛角藏到
耳朵下方。

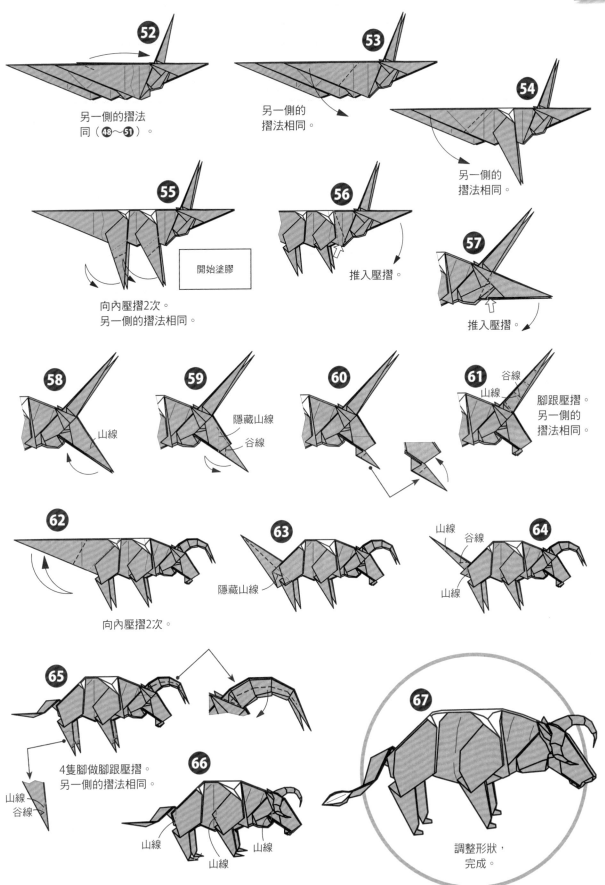

★★★★
★★★★
☆

52 另一側的摺法
同（48～51）。

53 另一側的
摺法相同。

54 另一側的
摺法相同。

55 開始塗膠

向內壓摺2次。
另一側的摺法相同。

56 推入壓摺。

57 推入壓摺。

58 山線

59 隱藏山線
谷線

60

61 谷線
山線
腳跟壓摺。
另一側的
摺法相同。

62 向內壓摺2次。

63 隱藏山線

64 山線
谷線
山線

65 4隻腳做腳跟壓摺。
另一側的摺法相同。
山線
谷線

66 山線
山線
山線

67 調整形狀，
完成。

吐舌變色龍

✤難易度等級 ★★★★☆
✤用紙尺寸：32cm×32cm・1張
✤用紙種類：因州雲龍紙・薄（塗布CMC）

在將具有變色龍特徵的2叉腳趾摺入的過程中，讓角部往前端突出，利用該角部，可以摺出吐出舌頭的形狀，舌頭末端最好帶點寬度。再取步驟㊾的襞褶做出眼睛突出的感覺，就更像了。

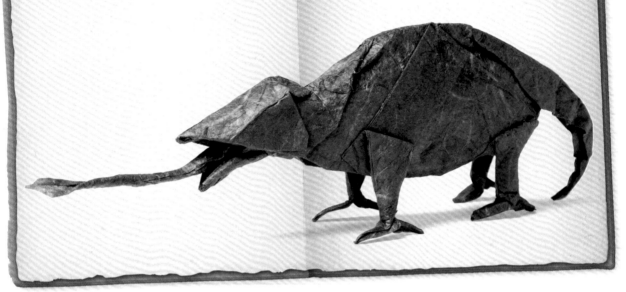

1 在兩端壓出谷摺線的摺痕。

2 中央線作為山摺線，對齊A-B，在兩端壓出摺痕。

3 中央線作為山摺線，對齊C-D，在兩端壓出摺痕。

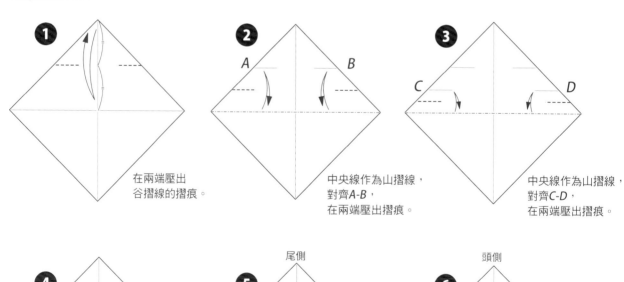

4 中央的山摺線對齊❸的谷摺線。

5 改變方向。

6 壓出谷摺線的摺痕。

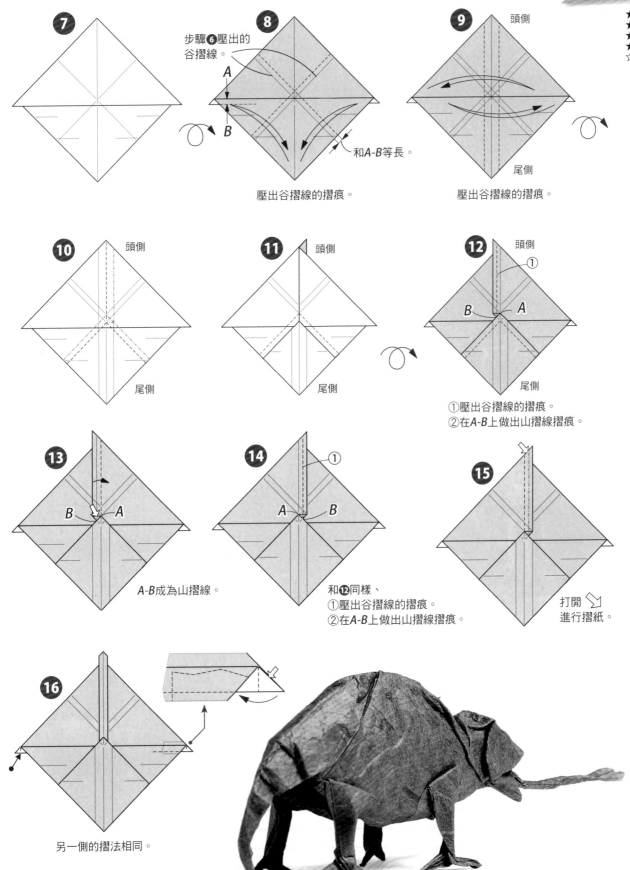

7

8

步驟❻壓出的
谷摺線。

A

B

和*A-B*等長。

壓出谷摺線的摺痕。

9

頭側

尾側

壓出谷摺線的摺痕。

★★★
★★★★
☆

10

頭側

尾側

11

頭側

尾側

12

頭側

①

B *A*

尾側

①壓出谷摺線的摺痕。
②在*A-B*上做出山摺線摺痕。

13

B *A*

*A-B*成為山摺線。

14

①

A *B*

和❶❷同樣、
①壓出谷摺線的摺痕。
②在*A-B*上做出山摺線摺痕。

15

打開
進行摺紙。

16

另一側的摺法相同。

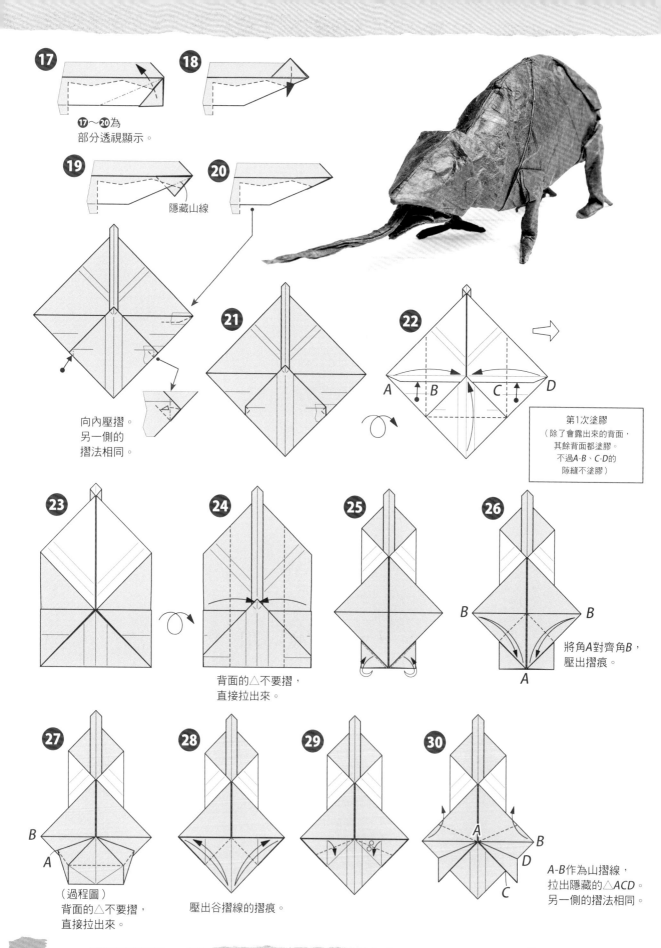

17

18

⑰〜⑳為
部分透視顯示。

19

隱藏山線

20

向內壓摺。
另一側的
摺法相同。

21

22

A　B　C　D

第1次塗膠
（除了會露出來的背面，
其餘背面都塗膠。
不過A-B、C-D的
隙縫不塗膠）

23

24

背面的△不要摺，
直接拉出來。

25

26

B　　　　B

A

將角A對齊角B，
壓出摺痕。

27

B

A

（過程圖）
背面的△不要摺，
直接拉出來。

28

壓出谷摺線的摺痕。

29

30

A

B

D

C

A-B作為山摺線，
拉出隱藏的△ACD。
另一側的摺法相同。

★★
★★
☆

31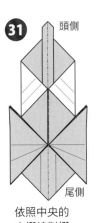

頭側

尾側

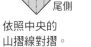

依照中央的
山摺線對摺。

32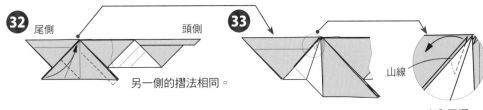

尾側　　　　　　　　頭側

另一側的摺法相同。

33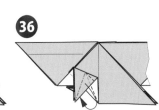

山線

向內壓摺。
另一側的
摺法相同。

34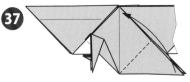

35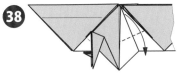

36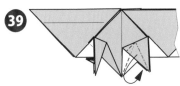

拉近壓摺。
另一側的
摺法相同。

37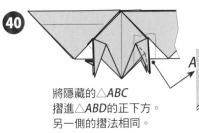

另一側的摺法相同。

38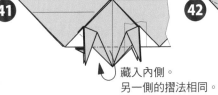

另一側的摺法相同。

39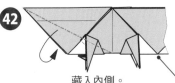

拉近壓摺。
另一側的摺法相同。

40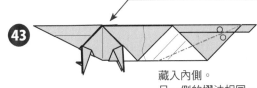

將隱藏的△ABC
摺進△ABD的正下方。
另一側的摺法相同。

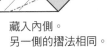

A　D
C
B

41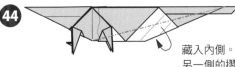

藏入內側。
另一側的摺法相同。

到此為止是基礎摺法

42

藏入內側。
另一側的摺法相同。

43

藏入內側。
另一側的摺法相同。

44

藏入內側。
另一側的摺法相同。

45

細條向外翻摺。

第2次塗膠

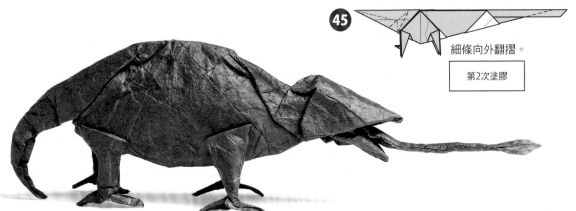

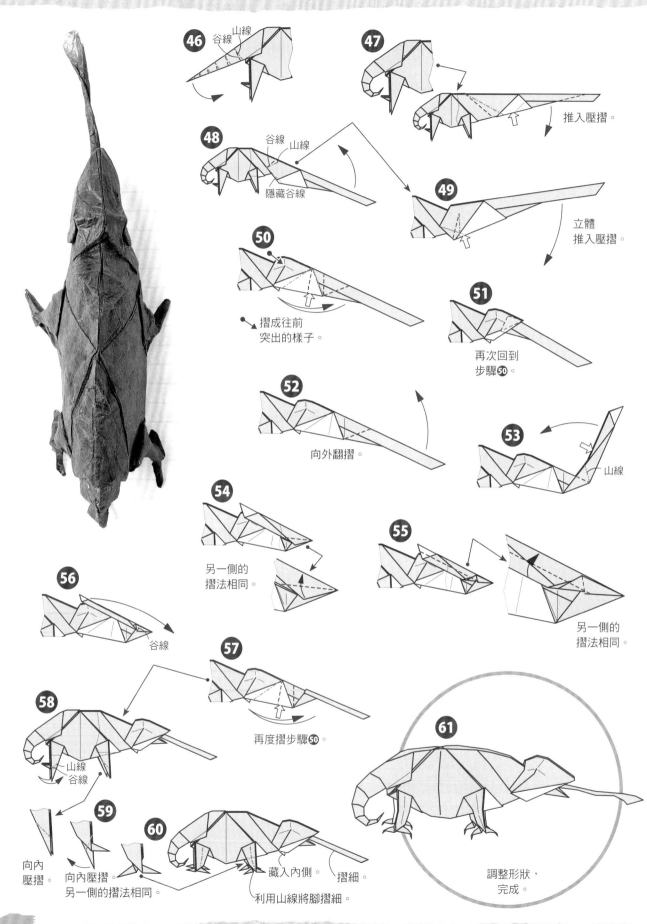

46 谷線 山線

47 推入壓摺。

48 谷線 山線 隱藏谷線

49 立體推入壓摺。

50 摺成往前突出的樣子。

51 再次回到步驟50。

52 向外翻摺。

53 山線

54 另一側的摺法相同。

55 另一側的摺法相同。

56 谷線

57 再度摺步驟50。

58 山線 谷線

59 向內壓摺。 向內壓摺。另一側的摺法相同。

60 藏入內側。 摺細。 利用山線將腳摺細。

61 調整形狀，完成。

疣豬

步驟❷壓出山摺線摺痕的程序，若將背面顯露的大三角形翻面1張，以谷摺線來摺會比較容易。步驟❸可藉階梯摺調整頭部的大小，但須注意頭部如果太大，全體的平衡就會崩壞。尾巴可以如圖摺成下垂的感覺，也可以做成立起的模樣。後腳到尾巴處，是紙張會形成厚度的部分，最好使用較薄的用紙。

❖ 難易度等級 ★★★★☆
❖ 用紙尺寸：40cm×40cm・1張
❖ 用紙種類：和紙（粕入色楮紙）

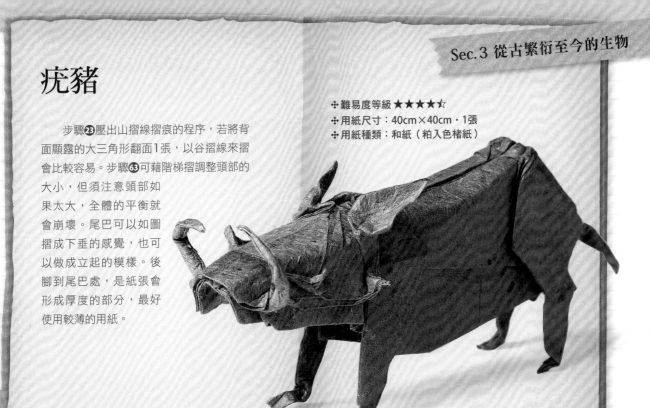

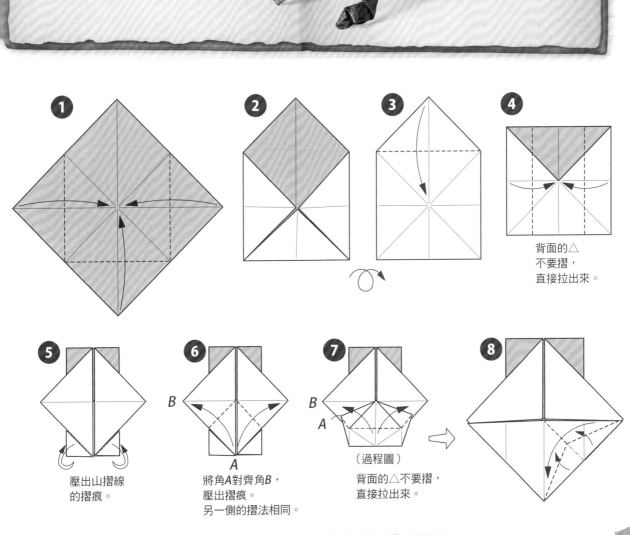

❶

❷

❸

❹
背面的△
不要摺，
直接拉出來。

❺
壓出山摺線
的摺痕。

❻
B
A
將角A對齊角B，
壓出摺痕。
另一側的摺法相同。

❼
B
A
（過程圖）
背面的△不要摺，
直接拉出來。

❽

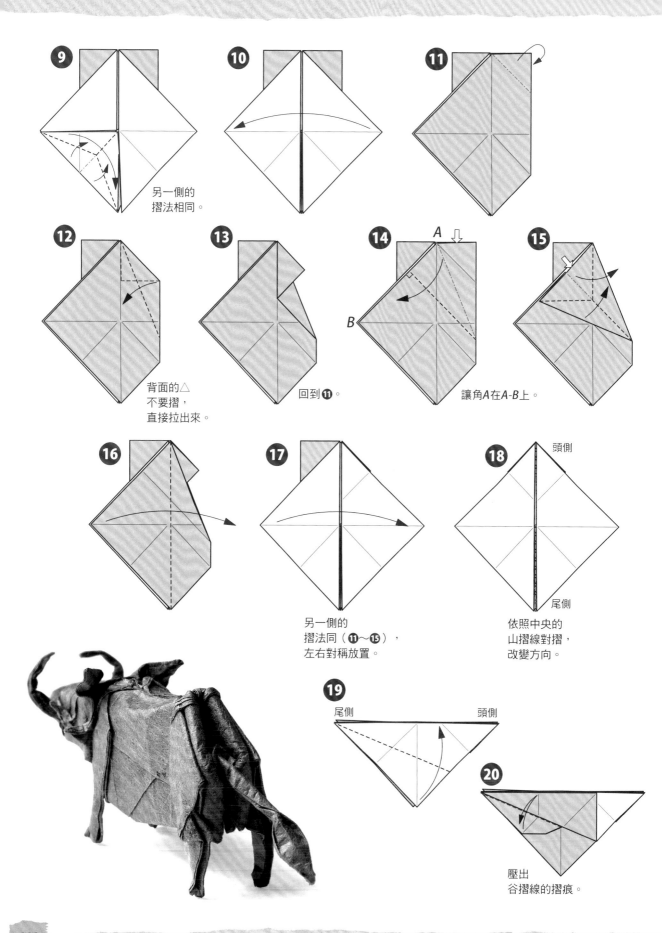

9

10

11

另一側的
摺法相同。

12

背面的△
不要摺，
直接拉出來。

13

回到**11**。

14 A ⬇

B

讓角A在A-B上。

15

16

17

另一側的
摺法同（**11**～**15**），
左右對稱放置。

18 頭側

尾側

依照中央的
山摺線對摺，
改變方向。

19 尾側　　　　　　頭側

20

壓出
谷摺線的摺痕。

★★★★
★★★★
☆

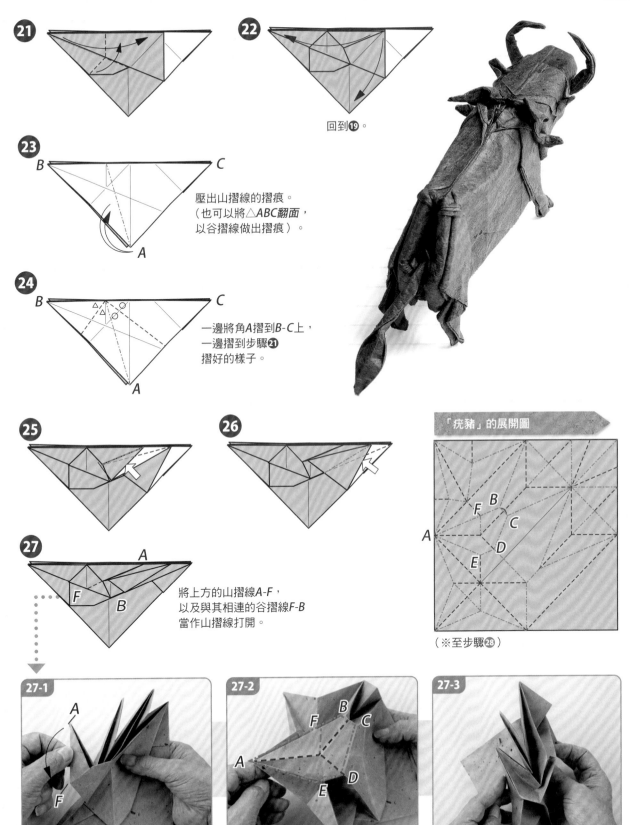

21

22

回到⑲。

23

B　　　　　　　　　　C

壓出山摺線的摺痕。
（也可以將△ABC翻面，
以谷摺線做出摺痕）。

A

24

B　　　　　　　　　　　C

一邊將角A摺到B-C上，
一邊摺到步驟㉑
摺好的樣子。

A

25

26

「疣豬」的展開圖

F B
C
A
D
E

（※至步驟㉘）

27

A

F
B

將上方的山摺線A-F，
以及與其相連的谷摺線F-B
當作山摺線打開。

27-1

A

F

注意看著山摺線A-F，一邊開始。

27-2

F　B
C
A
D
E

包含山摺線A-B在內的五角形，全部做
為山摺線摺疊（參照展開圖）。

27-3

將五角形下沉般摺疊。

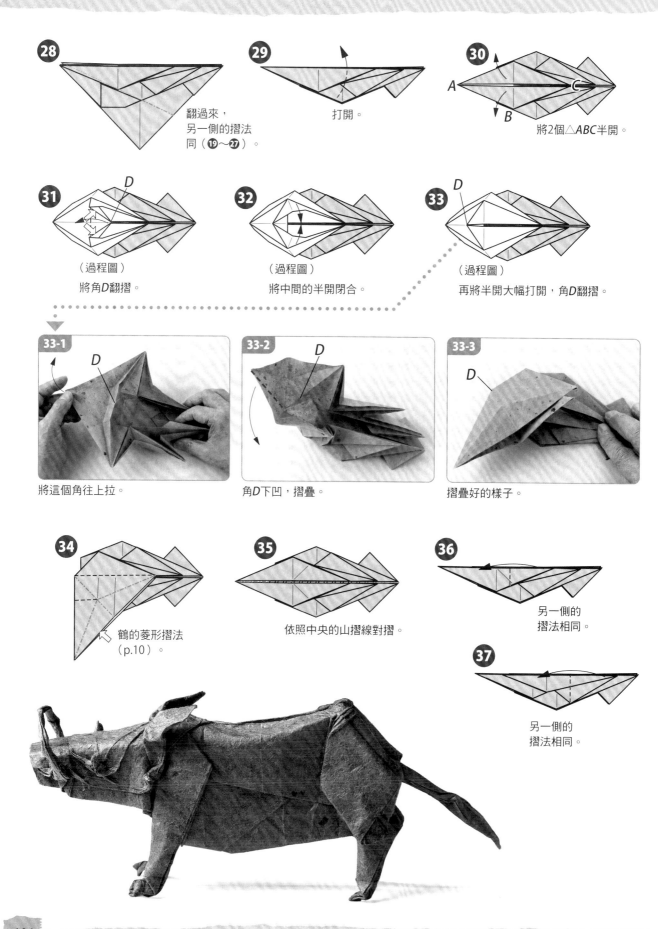

28
翻過來，
另一側的摺法
同（⑲～㉗）。

29
打開。

30
將2個△ABC半開。
A
C
B

31
D
（過程圖）
將角D翻摺。

32
D
（過程圖）
將中間的半開閉合。

33
D
（過程圖）
再將半開大幅打開，角D翻摺。

33-1
D
將這個角往上拉。

33-2
D
角D下凹，摺疊。

33-3
D
摺疊好的樣子。

34
鶴的菱形摺法
（p.10）。

35
依照中央的山摺線對摺。

36
另一側的
摺法相同。

37
另一側的
摺法相同。

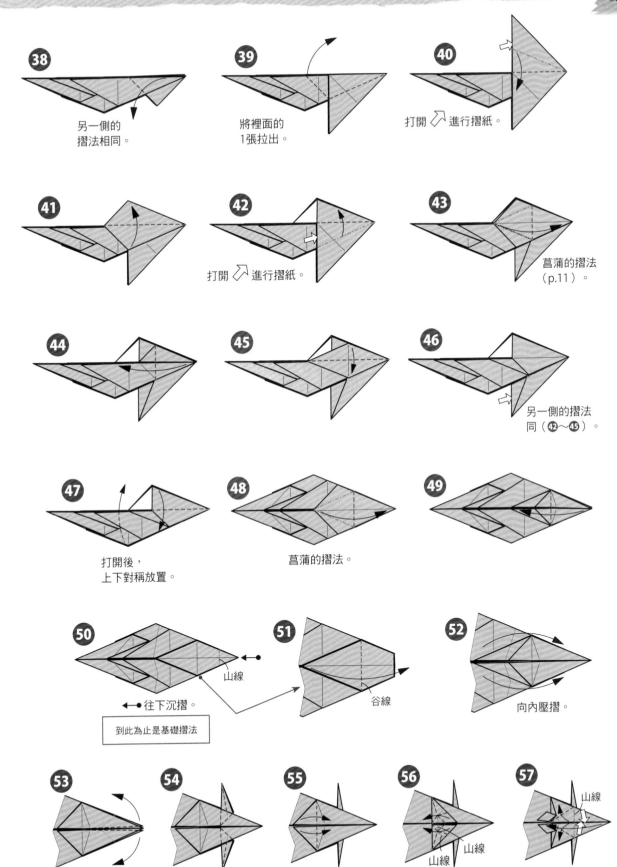

38 另一側的
摺法相同。

39 將裡面的
1張拉出。

40 打開 ↗ 進行摺紙。

41

42 打開 ↗ 進行摺紙。

43 菖蒲的摺法
（p.11）。

44

45

46 另一側的摺法
同（42～45）。

47 打開後，
上下對稱放置。

48 菖蒲的摺法。

49

50 山線
←● 往下沉摺。

到此為止是基礎摺法

51 谷線

52 向內壓摺。

53 向內壓摺。

54 背面摺法相同。

55

56 山線　山線

57 山線

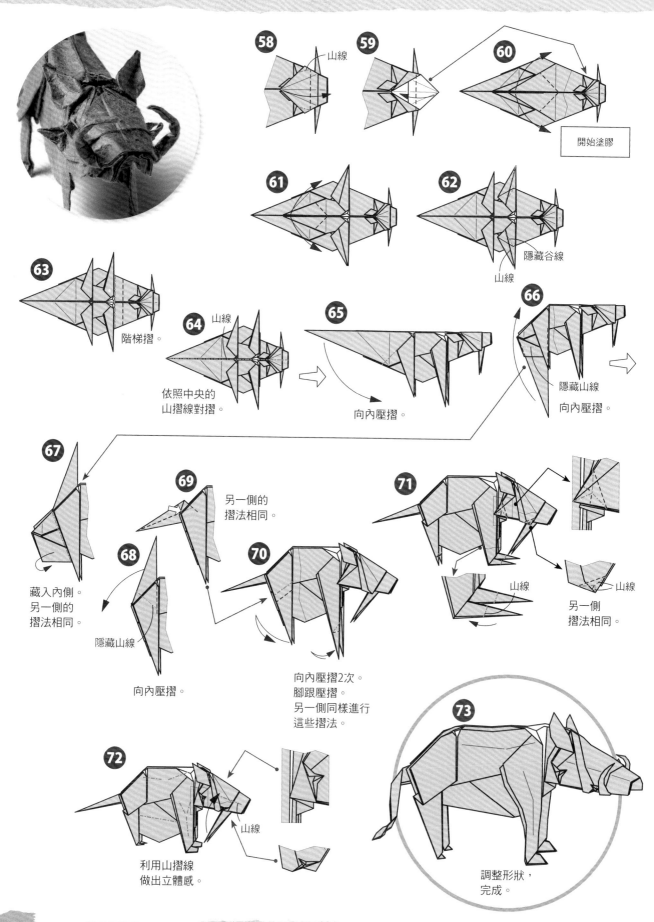

58 山線

59

60 開始塗膠

61

62 隱藏谷線
山線

63 階梯摺。

64 山線

依照中央的
山摺線對摺。

65

向內壓摺。

66 隱藏山線
向內壓摺。

67 藏入內側。
另一側的
摺法相同。

68 向內壓摺。

隱藏山線

69 另一側的
摺法相同。

70 向內壓摺2次。
腳跟壓摺。
另一側同樣進行
這些摺法。

71 山線
山線
另一側
摺法相同。

72 山線
利用山摺線
做出立體感。

73 調整形狀，
完成。

竹節蟲

❖難易度等級 ★★★★☆
❖用紙尺寸：25cm×25cm・1張
❖用紙種類：純楮紙

以16等分蛇腹摺先摺出6隻腳後，在步驟⑭之後重新進行蛇腹摺來摺出觸角，且最好試著依照照片解說的摺線來摺。為了將腳尖和身體摺細，會有許多壓扁摺法，因此塗膠最好在所有壓扁程序都已完成時進行。

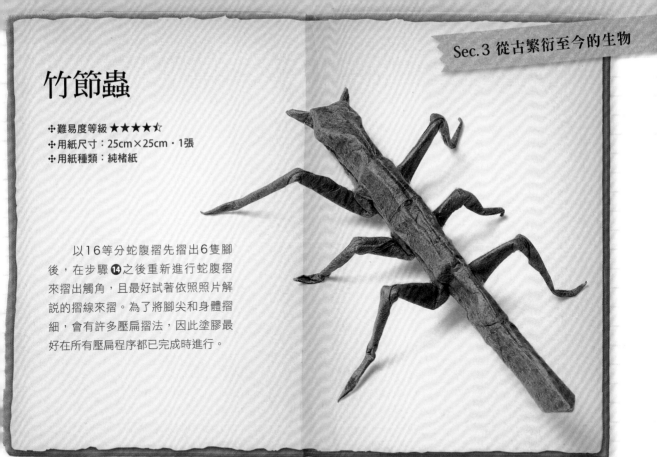

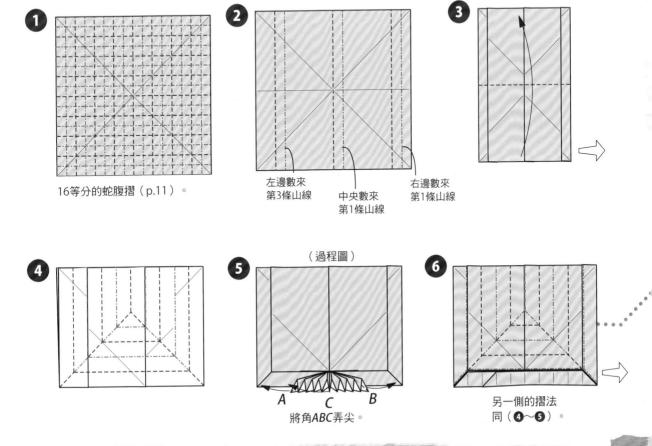

① 16等分的蛇腹摺（p.11）。

② 左邊數來第3條山線　中央數來第1條山線　右邊數來第1條山線

③

④

⑤ （過程圖）
A　C　B
將角ABC弄尖。

⑥ 另一側的摺法同（④～⑤）。

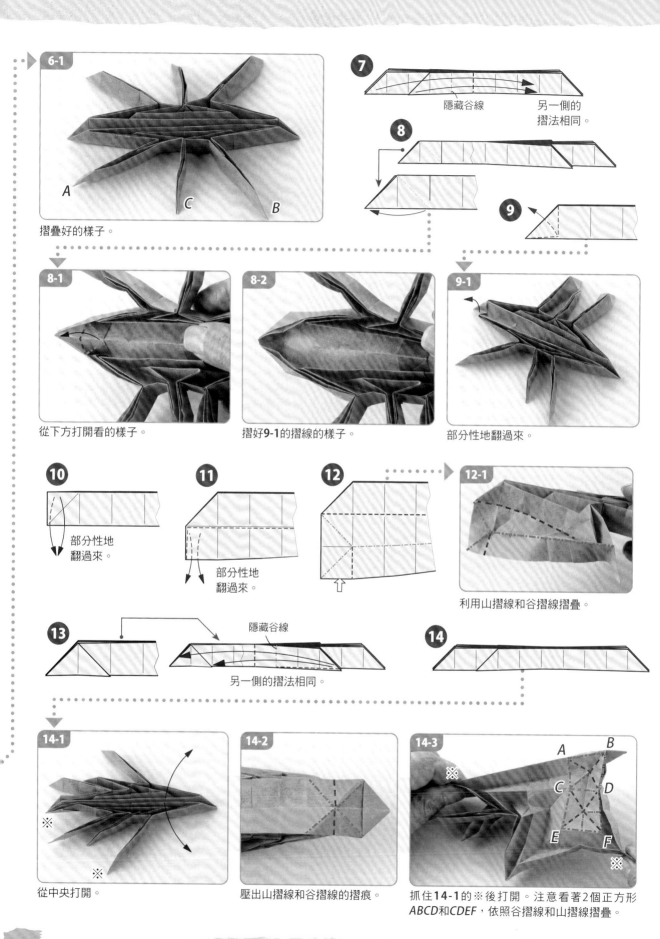

6-1

摺疊好的樣子。

A　C　B

7

隱藏谷線　　另一側的摺法相同。

8

9

8-1

從下方打開看的樣子。

8-2

摺好9-1的摺線的樣子。

9-1

部分性地翻過來。

10

部分性地翻過來。

11

部分性地翻過來。

12

12-1

利用山摺線和谷摺線摺疊。

13

隱藏谷線

另一側的摺法相同。

14

14-1

從中央打開。

14-2

壓出山摺線和谷摺線的摺痕。

14-3

A　B
C　D
E　F

抓住14-1的※後打開。注意看著2個正方形ABCD和CDEF，依照谷摺線和山摺線摺疊。

★★★★☆

14-4

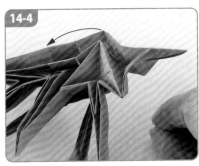

（過程圖）

14-5

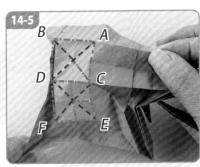

另一側也同樣摺疊。

14-6

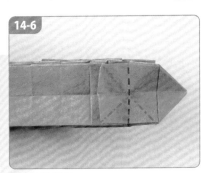

摺疊好的樣子。
依照**14-2**壓出的摺痕進行摺紙。

14-7

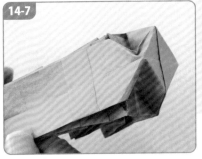

（過程圖）

14-8

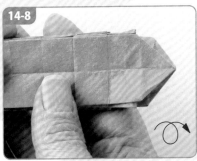

摺好的樣子。翻面。

14-9

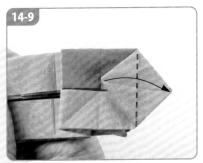

依照谷摺線摺紙。

14-10

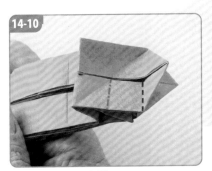

加入山摺線，往上拉。

14-11

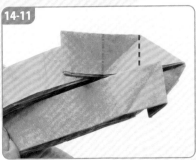

另一側的摺法相同。

14-12

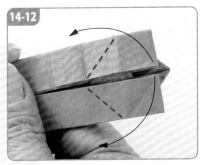

依照谷摺線摺紙。

14-13

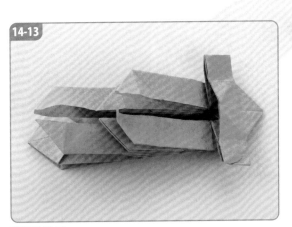

摺好的樣子。

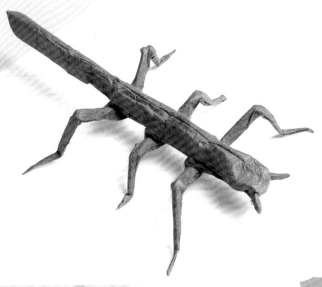

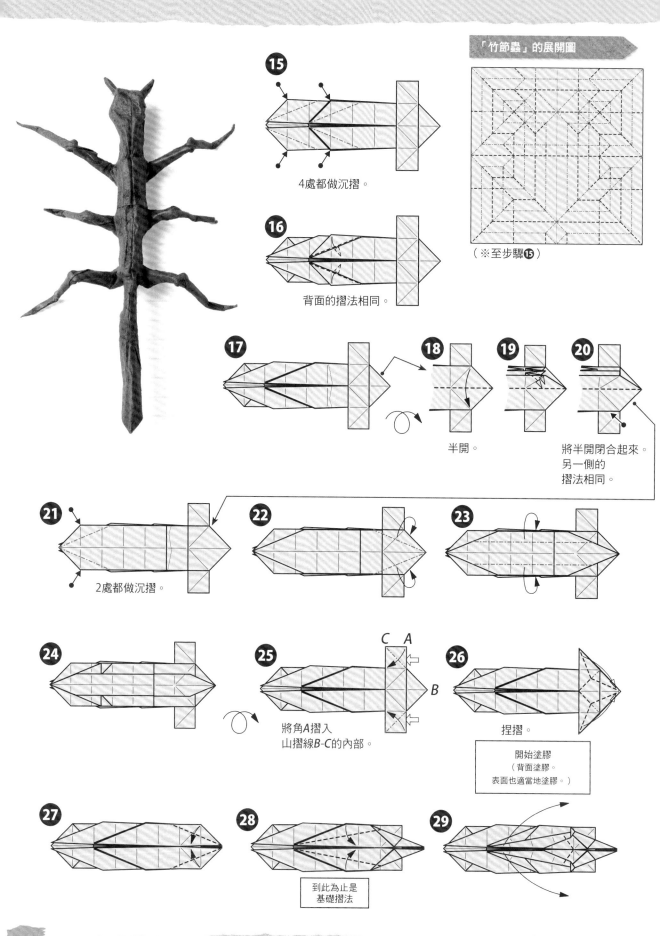

15 4處都做沉摺。

16 背面的摺法相同。

（※至步驟**⑮**）

17

18 半開。

19

20 將半開閉合起來。
另一側的
摺法相同。

21 2處都做沉摺。

22

23

24

25 將角A摺入
山摺線B-C的內部。

C A

B

26 捏摺。

開始塗膠
（背面塗膠。
表面也適當地塗膠。）

27

28 到此為止是
基礎摺法

29

★★★★☆

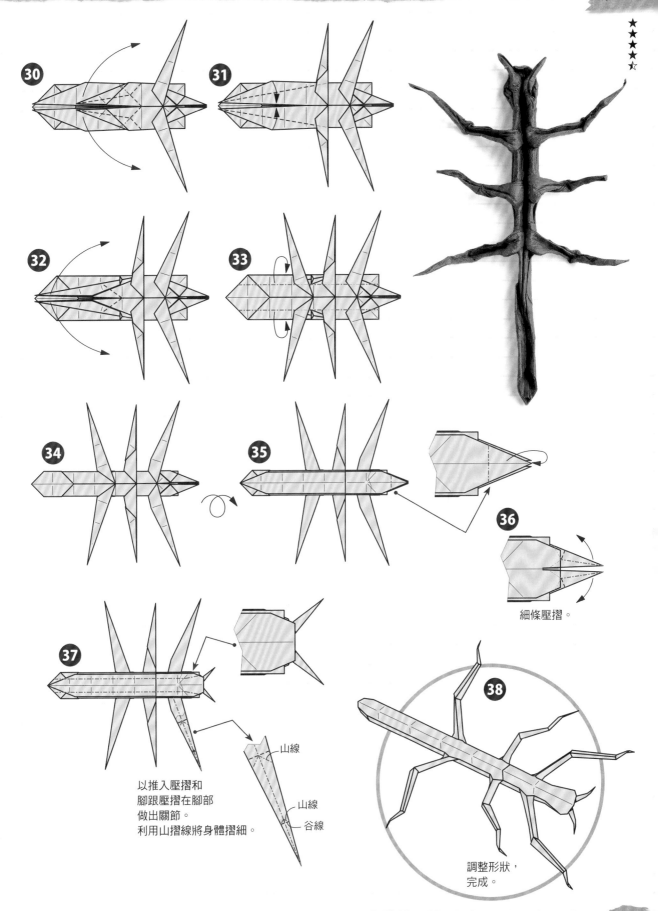

30

31

32

33

34

35

36

細條壓摺。

37

以推入壓摺和
腳跟壓摺在腳部
做出關節。
利用山摺線將身體摺細。

山線

山線

谷線

38

調整形狀，
完成。

作者介紹

福井 久男　*Hisao Fukui*

1951年5月，出生於東京都渋谷區。

1971年起，展開創作摺紙活動。

1974年起，在西武百貨渋谷店、池袋PARCO等地發表作品。

1998年起，開始活用摺紙的素材，開發出獨具立體感的擬真摺紙手法。

2002年4月起，每月於「御茶之水 摺紙會館」舉辦定期的摺紙教學。

2002年8月，於「御茶之水 摺紙會館」舉辦「昆蟲與恐龍的創作摺紙展」。日本經濟新聞等報紙媒體也曾採訪報導。

2002年9月，組成「擬真摺紙會」。

2008年10月，於惠比壽GARDEN PLACE舉行摺紙作品展覽及摺紙表演，大獲好評。

目前以埼玉縣草加市的自宅做為工作室，從事創作活動中。

著作有：《擬真摺紙1》(2013年)、《擬真摺紙2 空中飛翔的生物篇》(2014年)、《擬真摺紙3 陸上行走的生物篇》(2015年)、《擬真摺紙4 水中悠游的生物篇》(2016年)，以上皆為河出書房新社出版。

〈御茶之水 摺紙會館官方網站〉

https://www.origamikaikan.co.jp/

※關於本書刊載的摺紙作品所使用的紙張，請向摺紙會館詢問。
　（也有些紙張並未販售。）

※目前摺紙會館正在舉辦福井久男的「擬真摺紙教室」。
　詳細內容請向摺紙會館詢問（Tel：03-3811-4025）。

日文原著工作人員

編輯‧設計‧DTP：atelier jam工作室（http://www.a-jam.com/）
編輯協助：山本 高取
攝影 ：大野 伸彥

ℍ𝕊　有著作權‧侵害必究　　　　定價320元

愛摺紙 21

擬真摺紙5 恐龍與古代生物篇

作　　者／福井久男
譯　　者／彭春美
出　版　者／**漢欣文化事業有限公司**
地　　址／新北市板橋區板新路206號3樓
電　　話／02-8953-9611
傳　　真／02-8952-4084
郵 撥 帳 號／05837599 漢欣文化事業有限公司
電 子 郵 件／hsbookse@gmail.com
初 版 一 刷／2022年10月

國家圖書館出版品預行編目資料

擬真摺紙. 5, 恐龍與古代生物篇 / 福井久男著；彭春美譯.
-- 初版. -- 新北市：漢欣文化事業有限公司, 2022.10
112面；26x19公分. -- (愛摺紙；21)
ISBN 978-957-686-841-2(平裝)

1.CST: 摺紙

972.1　　　　　　　　　　　　　　111012932

本書如有缺頁、破損或裝訂錯誤，請寄回更換